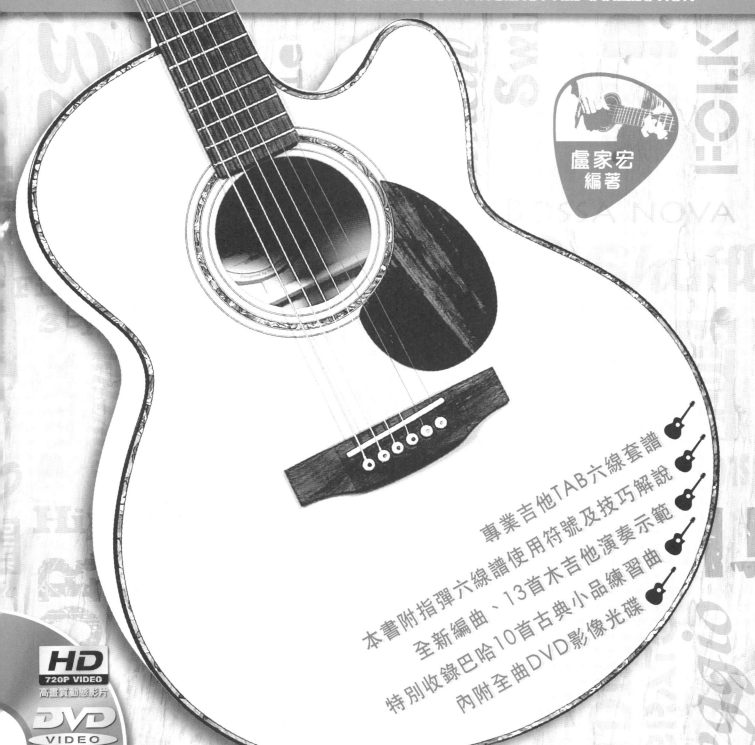

六弦百貨店

Guitar Shop

指彈精選②

GUITAR SHOP FINGERSTYLE COLLECTION

盧家宏 編著

專業吉他TAB六線套譜

本書附指彈六線譜使用符號及技巧解說

全新編曲、13首木吉他演奏示範

特別收錄巴哈10首古典小品練習曲

內附全曲DVD影像光碟

HD
720P VIDEO
高畫質動態影片

DVD
VIDEO
STEREO

關於本書
About This Book

寫在這本書的前面，想跟大家來聊聊關於「指彈吉他」的學習，我想有很多琴友是選擇以自學的方式學習指彈吉他，而經常被提到的問題是「最近練了哪一首曲子？最近要練些什麼？」筆者把我的一些口袋指彈曲目從入門到精通做一個整理，不一定都是你必須練的，畢竟青菜蘿蔔各有所好，不過這些曲目有相當程度的練習價值，可以提供給大家做參考。

一、基本功（0～3個月）

從零起步的階段，不用想太多，就是「練」。最好擁有一本《指彈吉他訓練大全》（盧家宏編著），裡面有一些初學者非常實用的教學，像是書後面的《卡爾卡西》練習曲，還有一些簡單的編曲小品可以幫助你入門。這個階段要特別注意視譜與基本功的訓練，視譜是往後練習最基本的能力，一定要搞懂。而基本功就像你練習各種球類運動，首重下盤的訓練，下盤穩定後技術自然如虎添翼，道理是一樣的。基本功最好的練習就是爬格子，最好每天保持練習，練習手指的力量、靈活性與擴張度。每天專心練上20-30分鐘，最好再配合節拍器做練習，不久之後你會發現可以彈奏曲子更容易，音色也變得更好了。當然如果這個階段能再輔助一些彈唱伴奏的練習，會幫助你對節奏的掌握與和弦轉換進步很快。很多人忽略了這個環節，一開始就選擇直接練曲子，彈奏一段時間之後，很容易遇到瓶頸，甚至無法為歌曲做簡單伴奏，更有的連彈奏什麼調都不知道，容易依賴樂譜，沒有譜就不會彈，這是很窘的情況。所以適度的練一些彈唱，更能夠幫助你學好指彈（Fingerstyle）。

二、技術（3～6個月）

大致上能掌握吉他的六條弦之後，這個階段我們可以開始找一些大師已經編好的簡易曲目來做練習，加入搥弦、勾弦、滑弦、點弦、擊板等技術，曲子就會慢慢有感情的表現。特別要注意，在你音感還沒有建立之前，最好先找一些標準調弦法還有你熟悉的曲子來練，這樣你不必再重新記憶音階的排列，也不必把吉他音調來調去，如果加上曲子旋律熟悉，那就很快可以上手。所以建議這個階段盡量找標準調弦的曲目做練習，像本公司出版的《風之國度》（動漫主題）、《吉樂狂想曲》（日韓劇主題）、《吉他新樂章》（電影主題），裡面就有相當多不需要調弦就可以彈的曲目可供練習。另外，也可以搭配練一些調弦法的曲子，知名日本吉他演奏

家－Masaaki Kishibe（岸部真明），就有非常多易彈又好聽的曲目，〈奇跡の山〉、〈流れ行く雲〉、〈花〉、〈雨降窗邊〉都是值得一試的歌曲。另外一個重點是樂理的學習，一個好的彈奏者是不能不懂樂理的，你必須學習一些和聲學的東西，幫助你了解和弦的結構、和聲的走向，以及各調的音階分布，用樂理來輔助你的彈奏，這樣才是正確的學習法則。本公司出版的《Guitar Shop六弦百貨店》亦有很多流行指彈曲目非常容易上手，都可以作為這個階段的練習。

三、音樂性（6～9個月，甚至更久）

音樂性通常是需要靠長時間的練習磨練出來的，相同一首曲子不同人彈奏出來就會有不同的味道，這就是音樂性的不同。指彈吉他透過「調弦法」，可以為歌曲帶來很多特別的聲響，這是Fingerstyle獨特的演奏風格，所以這個階段你可以大量接觸一些大師的調弦法編曲作品，以國內目前的學習，日本演奏家最為受到大家的喜愛，Kotaro Oshio（押尾光太郎）就有非常多好聽的練習曲目，不過它的曲子有多種調弦方式，練的時候也要分析一下曲子為何而調？為何而彈？為何而編？這樣你才能牢牢的記下這首曲子。當然然聆聽音樂也是很重要的一環，藉由實際參與音樂活動，欣賞不同類型的音樂風格，或是將自己的彈奏錄下來欣賞，對於音樂性的提昇都會有幫助。另外，這個階段相信你已經練就了好幾首的口袋歌單，這時你可能會遇到一些表演，表演會需要擴音，你可能需要加裝拾音器，拾音器好選擇帶有內置麥克風的拾音器，指彈吉他很多的彈奏型態，需要靠敲打的聲響來輔助編曲，當你擴音時能不能把聲音傳達出去是很重要的。

四、音樂風格（9個月～∞）

這是更高彈奏技術的階段，你必須彈奏更有難度的曲子，但是切記這類的大曲子多半帶有很濃厚的大師風格，而且幾乎每首曲子的調弦法都不盡一致，指彈吉他之神－Tommy Emmanuel他的手很大、跨度也很大，不見得你我都能彈，Preston Reed如火純精的拍擊的技巧，令人讚歎、Andy Mckee的右手拇指做出的連續低音效果，為曲子帶來很好律動、Masa Sumide又敲又打的融合爵士風格，彈起來很過癮。學習這些曲目的目的就是學習手法上的運用與編曲的表現，可以運用到往後自己的編曲或創作作品上，不過包括筆者在內，我用打字的很快，但要達到實踐的階段，卻永遠差一步，這個就是要不斷學習的地方。最後我把盧家宏老師的經典指彈之作〈哆啦A夢〉放最後，相信很多人不會反對，確實需要好的基本功才能達成，總之就是一句話「多聽、多看、多練」。

下表提供各階段曲目參考，時間表只是一個目標參考，事實上一定會更久，每個人練習的情況不盡相同，曲目也是一樣並非絕對，並非必練，請依自己的喜好做練習，謝謝！

指彈吉他學習各階段曲目參考

3個月（基本功）

《指彈吉他訓練大全》
→〈卡爾卡西〉、〈輕鬆小品〉、〈愛的羅曼史〉、〈天空之城〉

■ 輔助學習：歌曲彈唱

6個月（技術－搥、勾、滑弦；點、擊、敲弦）

《風之國度》：經典卡通動漫曲改編
《吉樂狂想曲》：經典日韓劇主題曲改編
《乒乓之戀》：理查克萊德門吉他演奏曲
《彈指之間》→〈C調卡農〉
・押尾光太郎 －〈風之詩〉、〈黃昏〉
・南澤大介 －〈Those Were The Days〉
・鄭晟河 (Sungha Jung) －〈One Of Us〉、River Flows In You〉
・Uli Bugershausen －〈It Could Have Been〉

■ 輔助學習：簡易編曲、和聲學

9個月（音樂性－Open Tuning）

・岸部真明 (Masaaki Kishibe) －〈奇跡の山〉、〈流れ行く雲〉、〈花〉、
　　　　　　　　　　　　　　　　〈Song For 1310〉、〈雨降窗边〉
・小松原俊 －〈鯨〉
・押尾光太郎 －〈Fight〉、〈Canon In D〉、〈Sunrise〉、〈Wind Song〉
・Don Ross －〈Tight Trite Night〉
・Pierre Bensusan －〈Wu Wei〉
・押尾光太郎 －〈You Are The Hero〉、〈Landscape〉

■ 輔助學習：樂曲聆聽、演出經驗

12個月（樂風－Style）

・Tommy Emmanuel －〈Mombasa〉、〈Clisscal Gas〉
・Andy Mckee －〈Drifting〉、〈Rylynn〉
・Preston Reed －〈Ladies Night〉
・住出勝則 (Masa Sumide) －〈Keep Rockin'〉
・Steven King －〈Pink Panther〉
・Justin King －〈Phunkdified〉
・盧家宏 －〈哆啦A夢〉

■ 輔助學習：自由編曲、獨立創作

目錄 CONTENTS

※本書光碟附有FingerStyle演奏曲完整之MP3音樂檔案，以供練習。請使用電腦開啟光碟，找到名為「mp3」資料夾即可。

※為方便學習者能隨時觀看演奏示範影片，本書每首歌曲皆附有二維碼（QRcode），可利用行動裝置掃描之，即能連結到相對應的演奏示範影片。

※MP3檔案受音樂著作權保護，僅供個人使用，請勿以任何形式散撥、傳遞。

本書使用符號與技巧解說

調弦方式(Tuning)

在彈奏一首曲子之前，確認調弦方式是很重要的，不同的空弦音組成會影響吉他所能彈奏的音域範圍與和弦的指型、按法。英文字母由上至下分別代表吉他的1至6弦之空弦音。

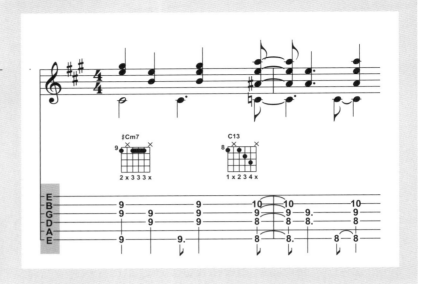

泛音(Harmonics)

(一)自然泛音(NH)
在每條弦上特定的琴格位置(4、5、7、9、12格)以左手手指輕觸該格琴衍，右手撥彈同時放開左手觸弦的手指即可得。

(二)人工泛音(AH)
依需要的音高推算其與自然泛音的差距並移動觸弦與彈奏的位置，如需要F音的泛音可由左手按住第6弦第1格，右手食指輕觸第6弦第13格琴衍並以拇指/無名指撥彈，撥彈同時放開右手食指即可得。

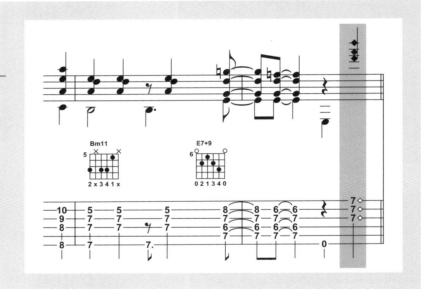

滑奏(S)

顧名思義，滑奏即為一種讓音與音之間的轉換能夠圓滑不中斷的技巧，當我們在彈奏一個全音以上的滑奏時，中間經過的每個半音都會很短暫的出現，讓樂曲的情感能夠更加延展；彈滑奏的技巧為以左手按弦，在右手撥彈出該格音高的同時，左手持續按緊弦向上或下滑動即可得，滑奏亦可以雙音以上演奏，能夠產生更加強烈的音樂性。

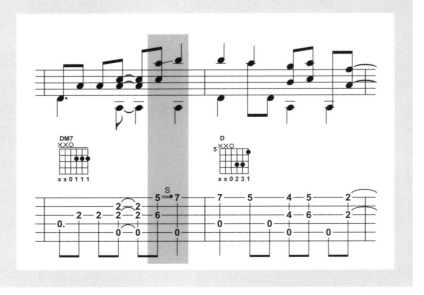

搥弦(H)

搥弦和前述的滑奏、後面的勾弦技巧一樣，
都是讓音符間的移動較為連貫的技巧，
在應用上也時常和勾弦為一組，做出比一
音一撥彈更加快速的彈奏。和滑奏一樣需
要先左手按弦右手撥彈，不同之處在於撥
彈之後須以左手手指槌按住目標音琴格。
如右方譜例，在彈第1弦第4格後，左手施
力搥按住第5格即可得目標A音。

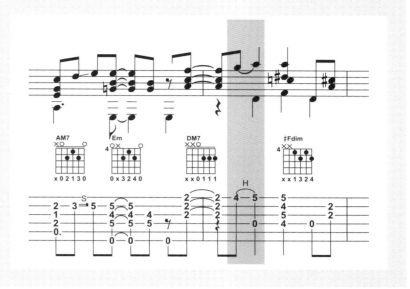

勾弦(P)

勾弦，從某方面來看可以說是搥弦的反
義詞，我們想要在兩個音之間做下行的
移動時經常會使用到它。音在下行的時
候是無法做搥弦的，此時只能使用滑奏
或勾弦，如果需要較快速的彈奏，或不
需要滑奏裡「經過音」的效果時，便可
以選擇勾弦。彈奏的方法是在撥彈起始
音後，利用按弦的手指迅速再撥動琴
弦，當然，目標音也必須按緊。如範例
中先以左手無名指按住第2弦第3格，
同時食指也按緊第1格，在右手撥彈D
音後再以左手無名指立即勾彈第2弦，
如此便能得到目標C音。

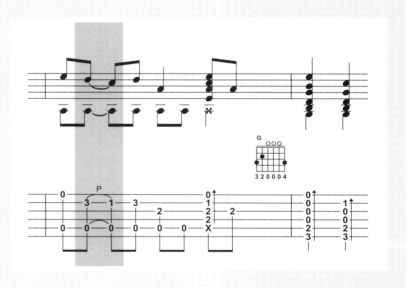

推弦(Bending)

推弦是一種能充分模擬人聲及展現聲音表
情的彈奏技巧，在藍調及爵士樂中的即興
樂句中經常使用。基本的推弦以一個半音
或全音最為常見，不過依吉他種類、弦的
粗細與個人腕力、指力的不同，有的人也
可以推到一個半的音甚至兩個全音以上。
使用推弦時，我們手握琴頸，按緊琴弦，
利用手腕和手指的力量，在撥彈起始音後
將琴弦向上或下扭動，使琴弦拉緊，進而
提高音高，亦可以在推至高音後，在延音
尚未結束前放鬆琴弦至原位，得到音符來
回移動的效果。

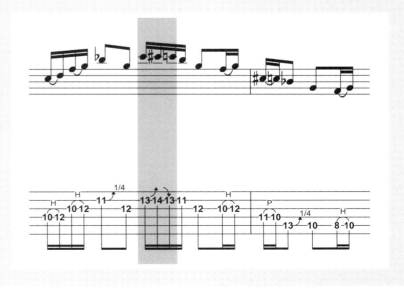

小幅度推弦(Blues Bending)

和前述的推弦方法相同，但小幅度推弦通常只會推大約四分之一個全音上下，又被稱為藍調推弦，因早期藍調音樂十分強調情感的表現以及將旋律「擬人化」，不完整的推弦正能表現如人說話時每個音都不會完全一樣的情況；不過現在許多類型的音樂裡也都會使用這樣的技巧，使用與否完全依彈奏者喜好與樂句需求而定。

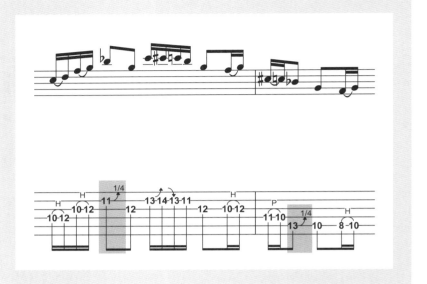

刷弦(Strumming)

在吉他演奏中，能讓同一時間聽起來的聲音最豐富的技巧就屬刷弦了，也是許多人彈唱時最常使用的伴奏技巧，彈奏方式簡單，只要將左手指位按對，右手刷下去即可，要特別注意的是當該和弦指型並沒有每根弦都要撥彈時，確實地避開或悶住不需要彈奏的弦是很必要的，如此才能作出完整且音色乾淨的刷弦。有時也會在刷弦處以B(Brush)符號來表示刷弦。

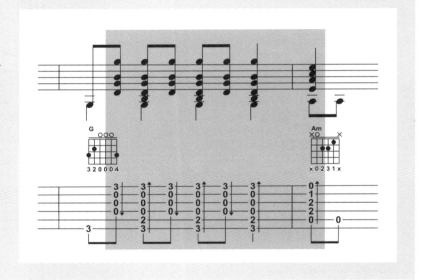

輪指(Rasgueado)

亦有另一種說法叫「輪指掃弦」，這種彈法是源自於古典吉他的彈奏技巧，多用在佛朗明哥舞曲風格的曲子。在刷同一個和弦時不像平常只刷一次，而是快速地用右手的三根或四根手指輪番刷弦，讓同一和弦在極短的時間內連響好幾次，並使樂句產生節奏急促的效果。如果沒有「R」符號，亦可把它當成是「琶音」效果來彈奏。

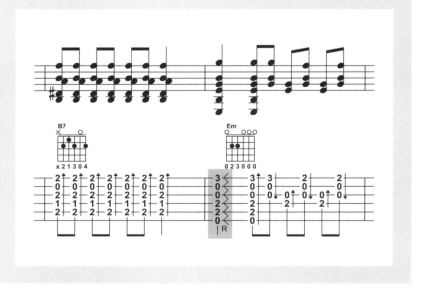

顫弦(Vib.)

一個樂句的結尾音，如果也像其他音符一樣，只是彈過，會讓人抓不到旋律間的呼吸點，好比我們在歌唱時，最後一個長音總會若有似無地讓它抖一下，在吉他彈奏中也有這樣的技巧，那就是顫弦，也有人叫它揉弦，彈奏的方式就如同它的名稱，在撥彈後以左手揉弦的方式使音發出抖動的感覺。不過千萬別太過頻繁地使用，這樣會像我們聽一些長輩唱台語歌，每一句的句尾都劇烈地抖音，反而會使聆聽者感到干擾！

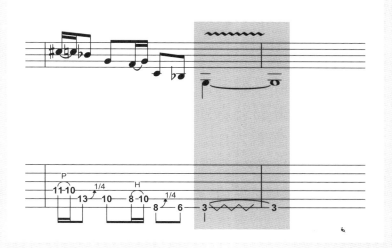

擊弦(Nail Attack)(X)

1. 擊弦是利用手指敲擊弦的力道，讓吉他同時產生旋律和節奏，在指彈演奏中是很常被使用到的技巧，通常會和刷弦一起使用，看起來很簡單，實際上要精準地演奏卻是十分困難的，建議初學者應將節奏和旋律分開練習。右手大拇指或手掌離大拇指近的肉多的部位拍擊吉他5、6弦的位置。

2. 以右手中指加無名指刷出，右手小指頂住下方面板，可以製造更強烈的節奏，刷弦中帶有主弦律為其特色，又名「押尾擊弦」，早期Michael Hedges也經常使用此技巧。

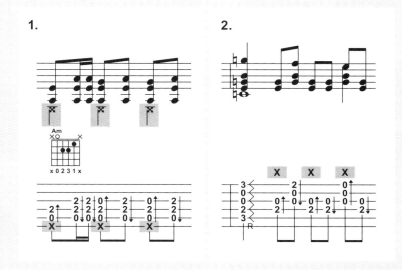

打板(+)

打板和擊弦一樣都是被指彈吉他演奏者頻繁使用的技巧，目的是創造出近似大鼓的節奏聲響，讓樂曲的背景節奏更加豐富，訣竅是以右手掌腹敲擊吉他響孔上方的面板，應用上也會和刷弦一起使用，亦建議將敲打節奏與刷弦分開練習至熟練再合併彈奏。右手中指同時往下擊弦，動作類似用手指指甲往1、2、3弦彈出去的感覺

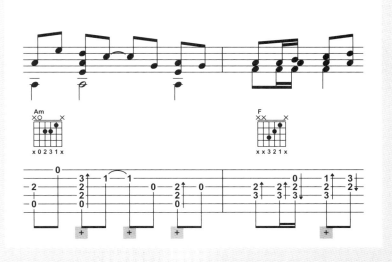

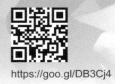

算什麼男人

track 01
演唱 / 周杰倫
詞曲 / 周杰倫

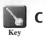

Key C

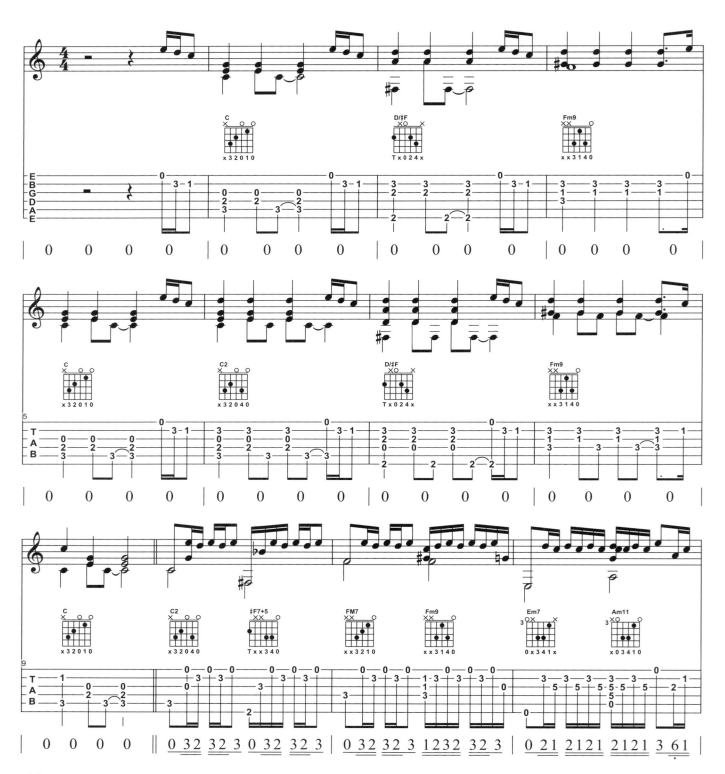

OP：JVR Music Int'l Ltd.

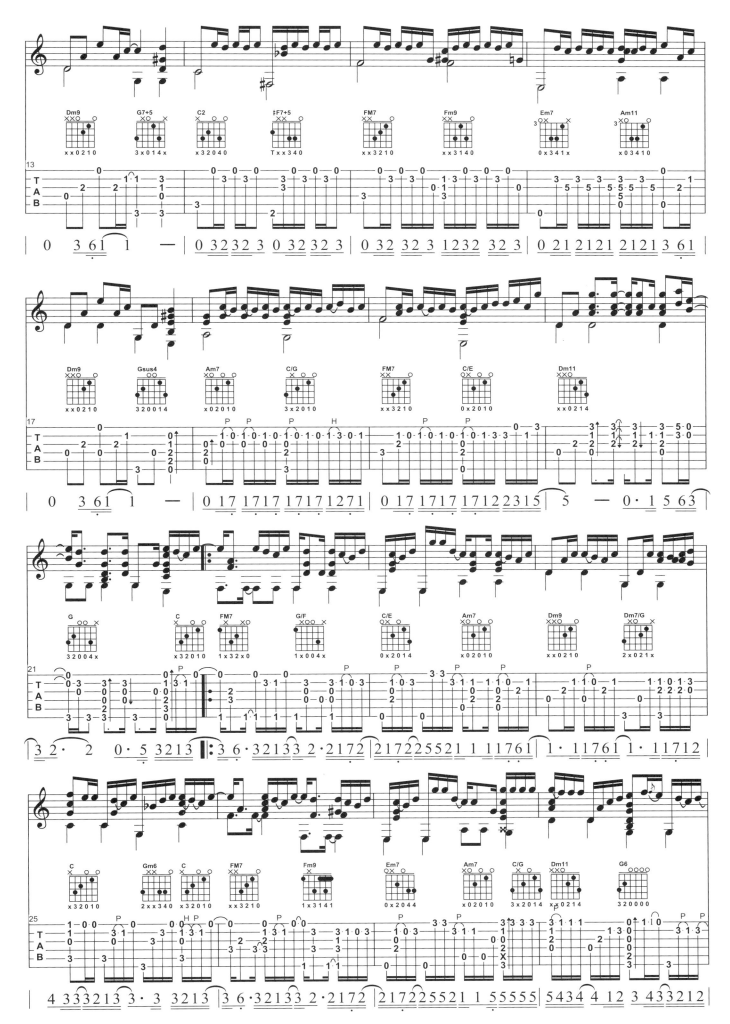

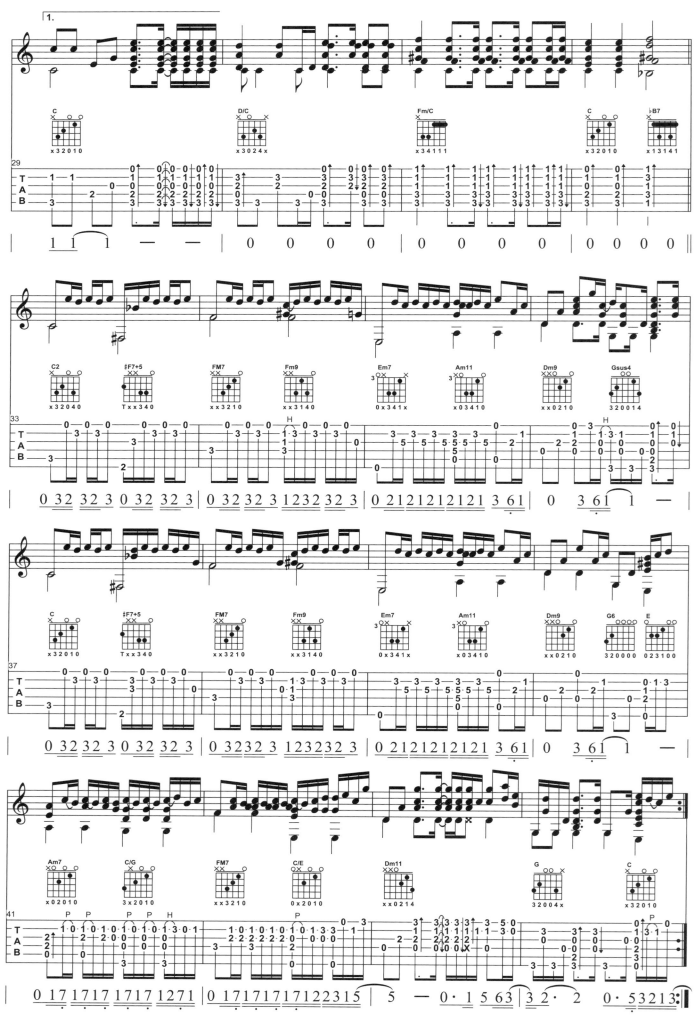

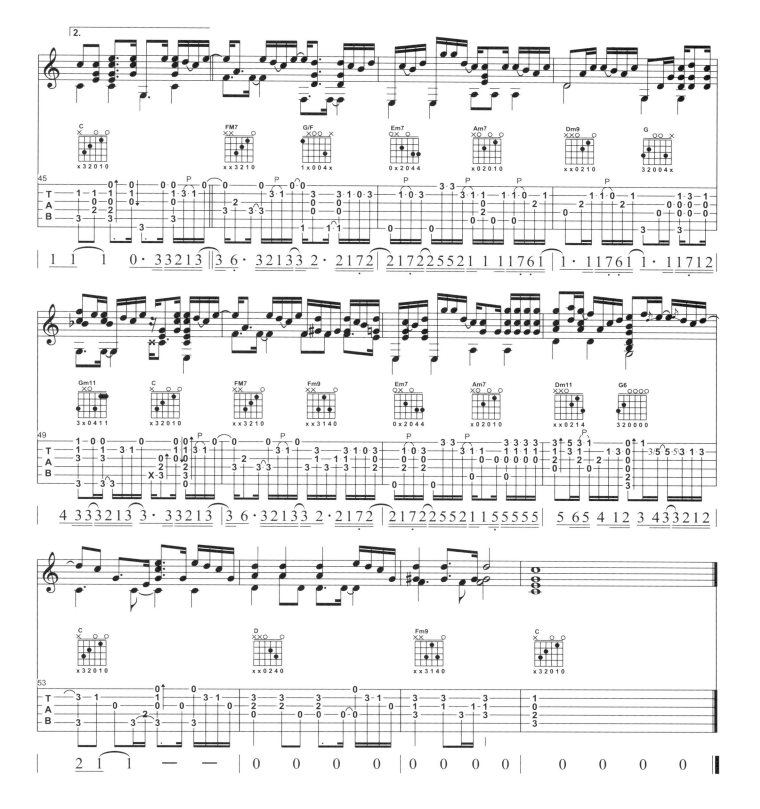

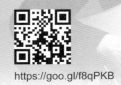

Sugar

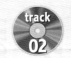
track **02**

演唱 / Maroon 5
詞曲 / Mike Posner/Pedro Canale/
Joshua Coleman/LUKASZ GOTTWALD/
Jacob Kasher Hindlin/ Adam Levine

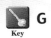
G
Key

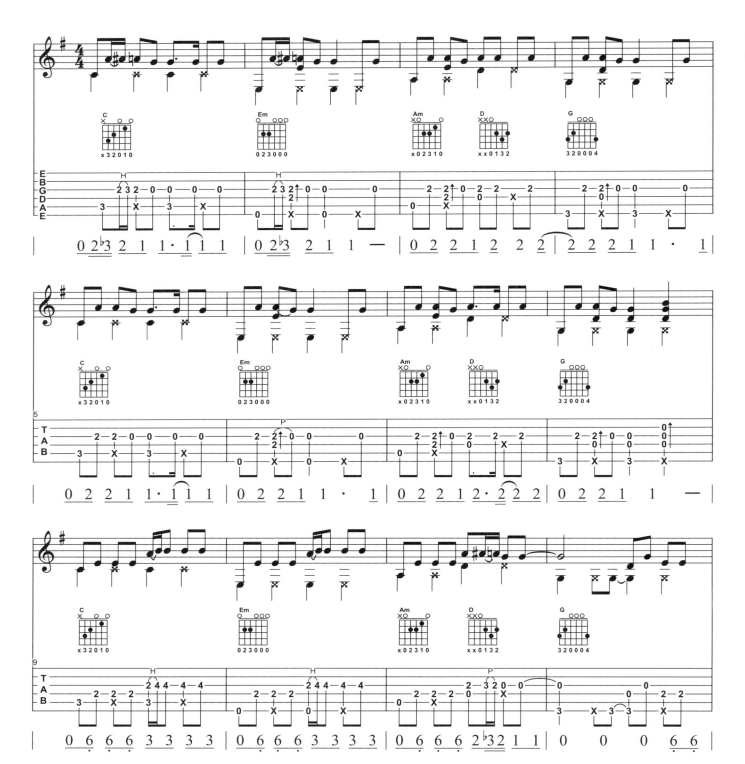

OP：Fujipacific Music (S.E.Asia) Ltd. Adm in By 豐華音樂經紀股份有限公司
Nor th Greenway Productions/Sony/ATV Tunes LLC
SP：Sony Music Publishing (Pte) Ltd. Taiwan Branch

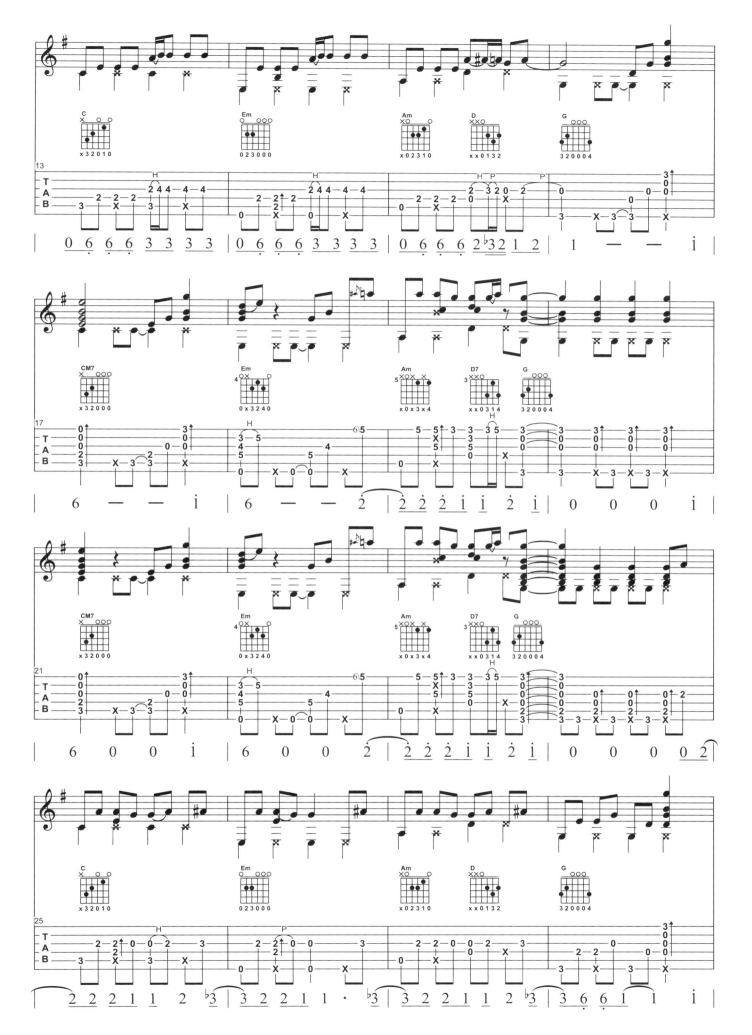

15

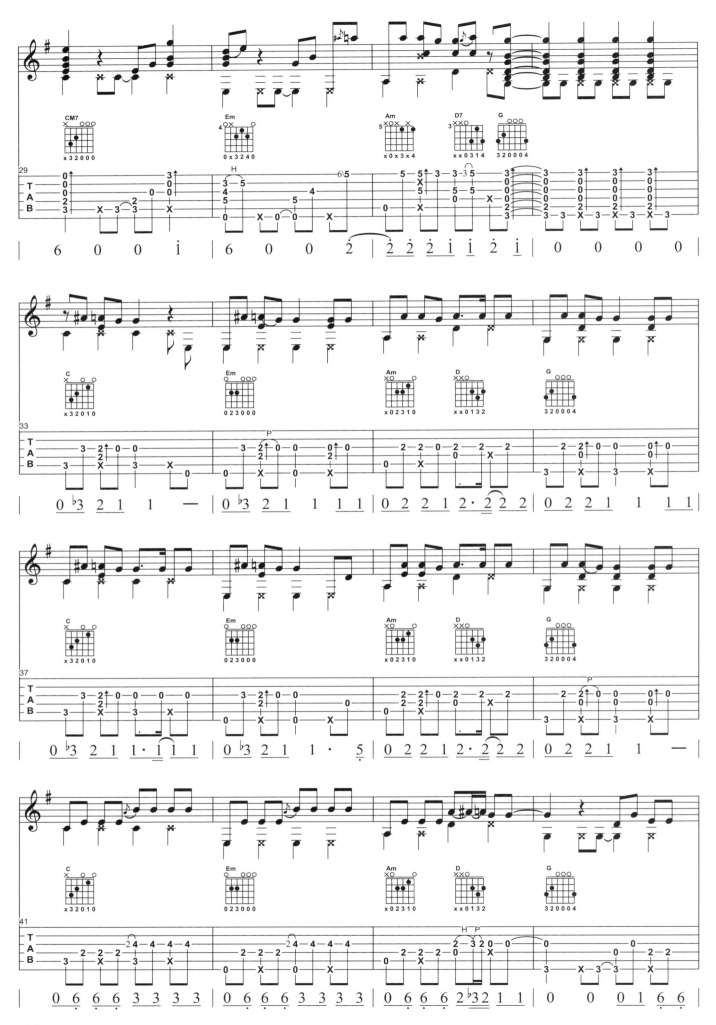

16

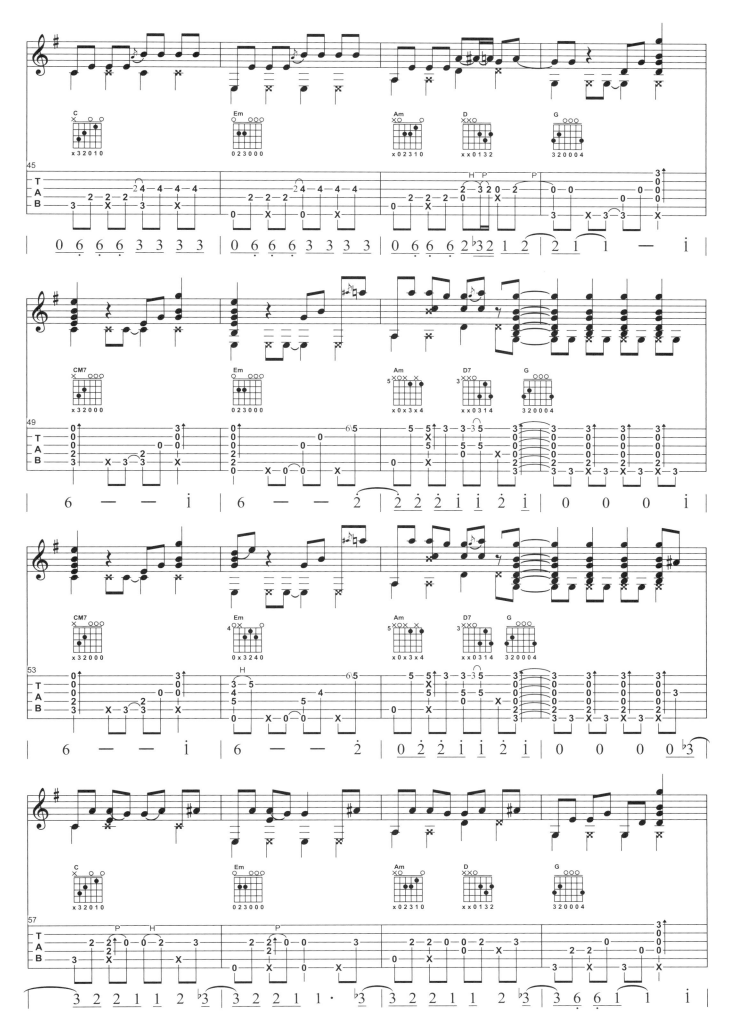

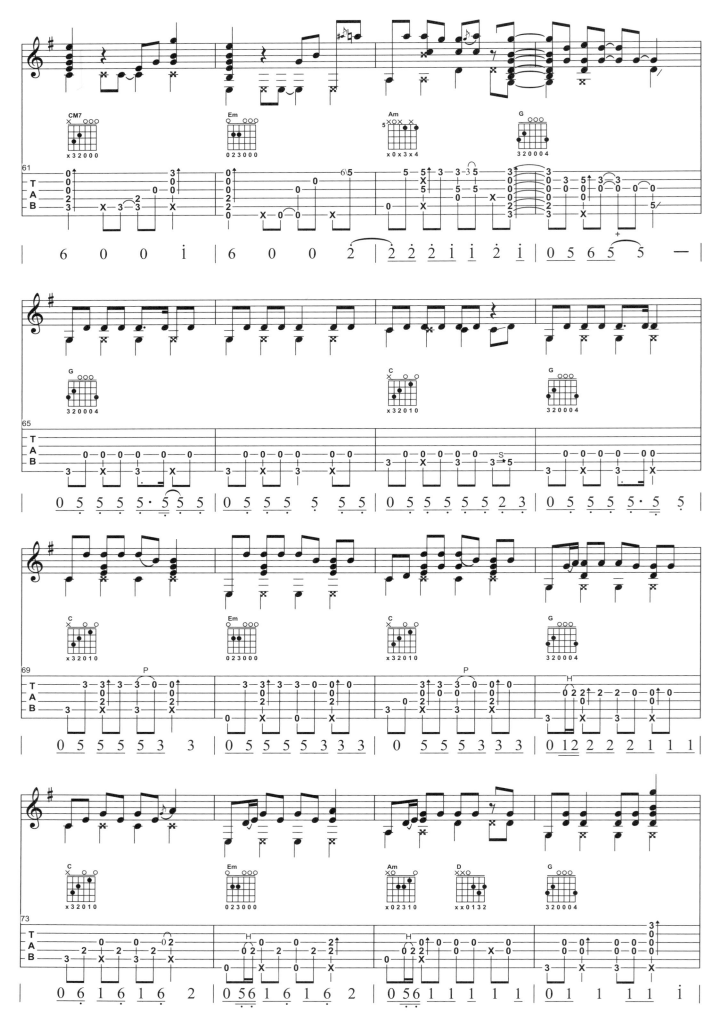

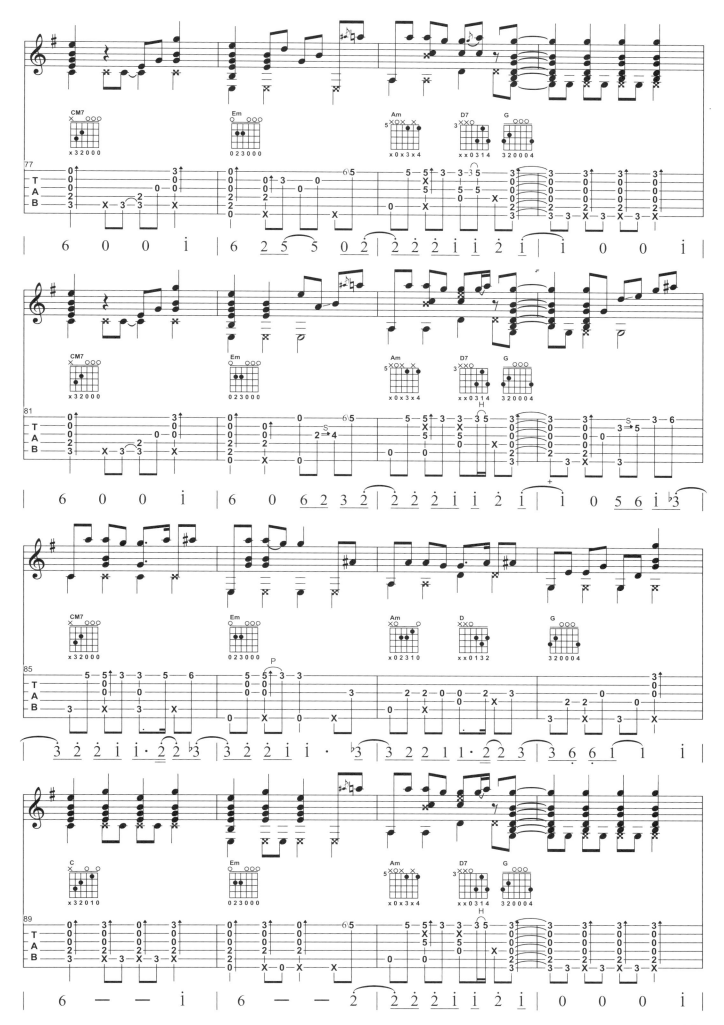

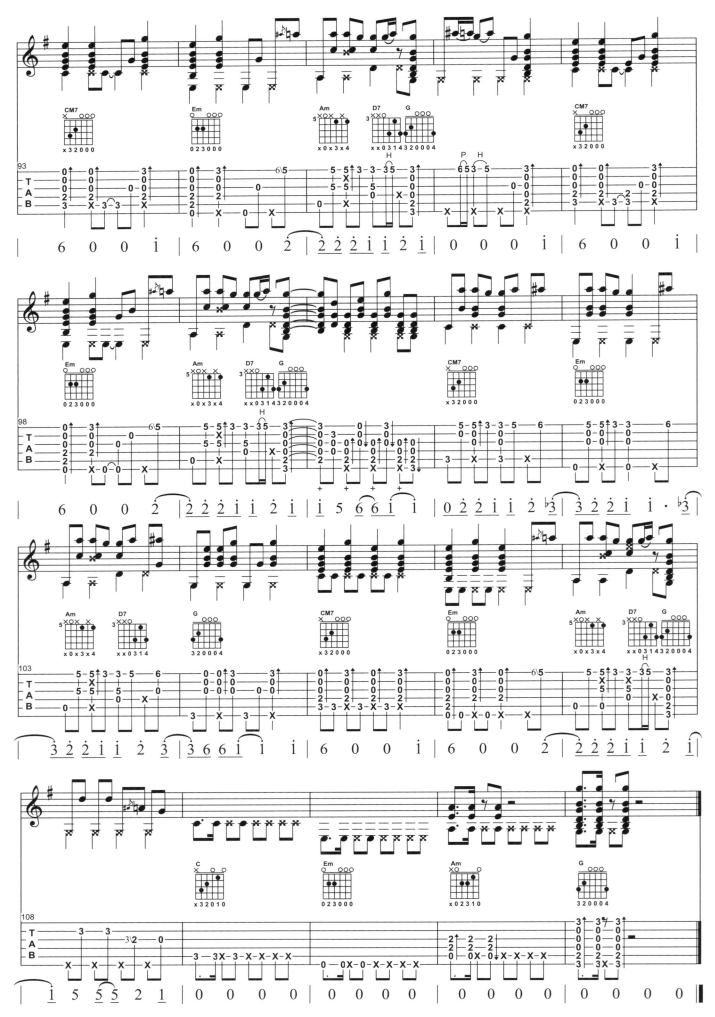

https://goo.gl/OY8fV8

情熱大陸
（情熱大陸）

E
Key

track 05

演唱 / 葉加瀬太郎 Taro Hakase
作曲 / 葉加瀬太郎 Taro Hakase

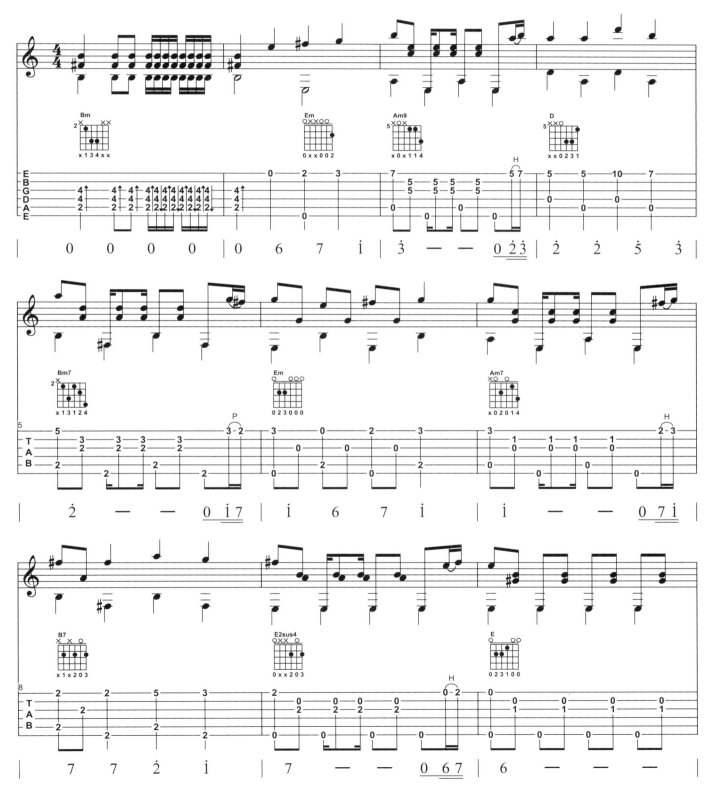

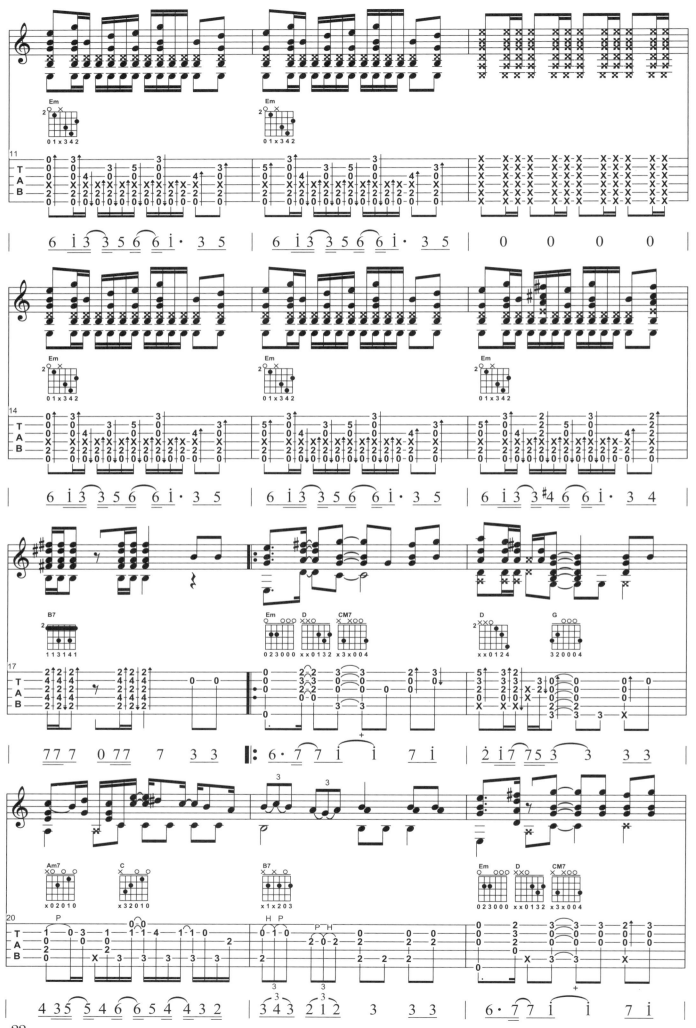

22

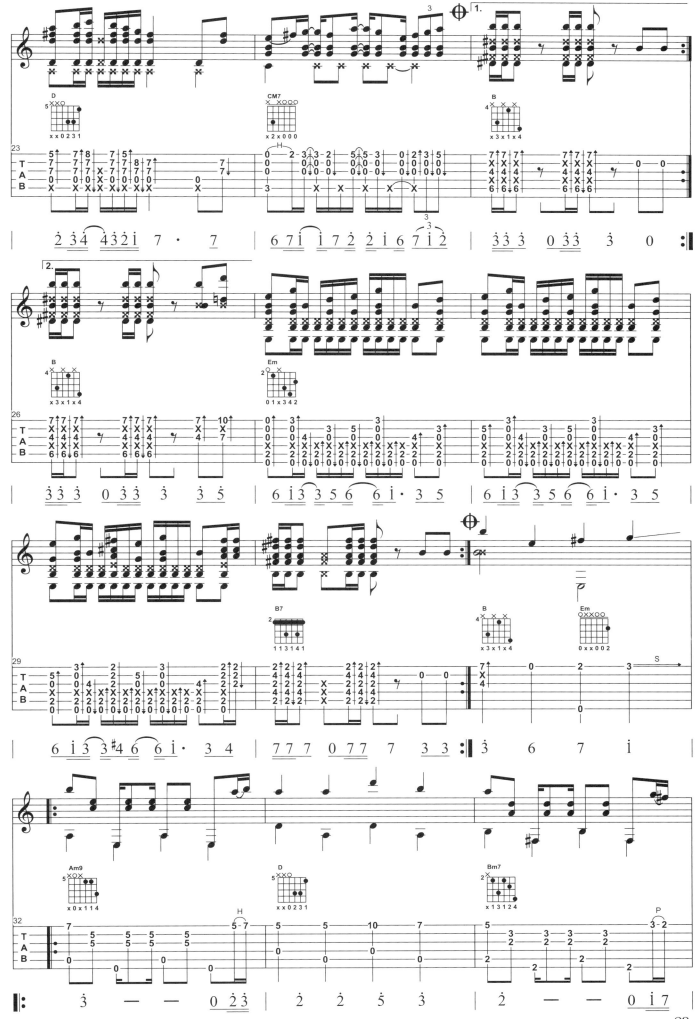

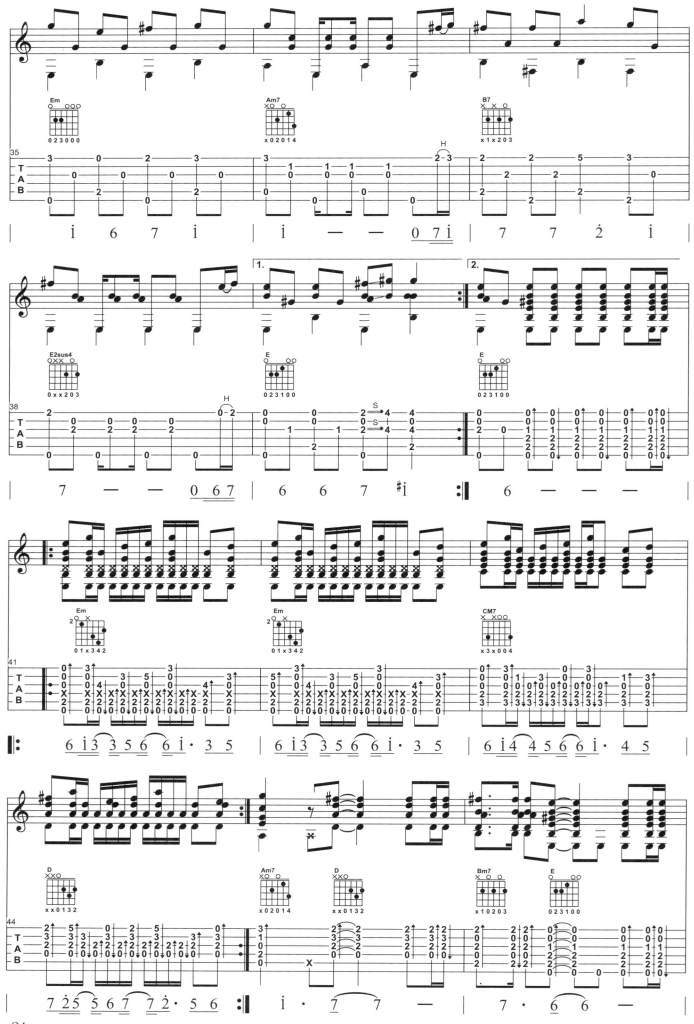

24

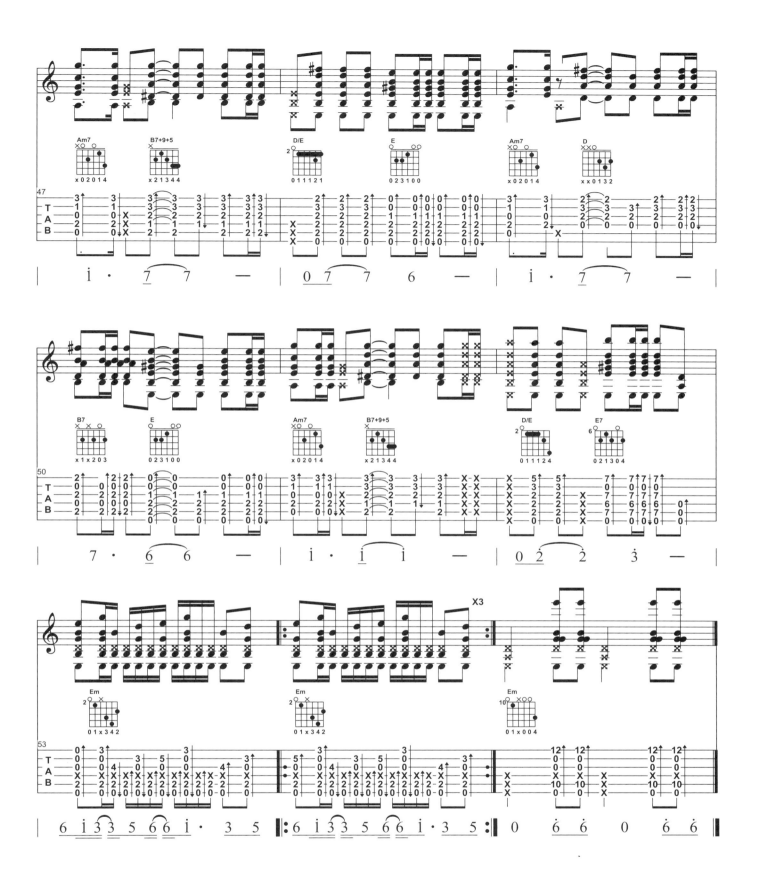

See You Again

電影《玩命關頭7》片尾曲

演唱：Wiz Khalifa feat. Charlie Puth
詞曲：DJ Frank E/ Charlie Puth/ Wiz Khalifa/Andrew Cedar

Key **G**

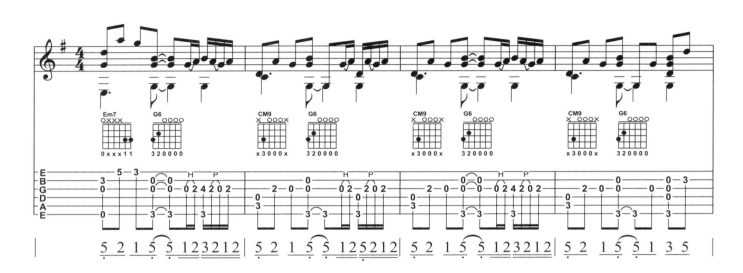

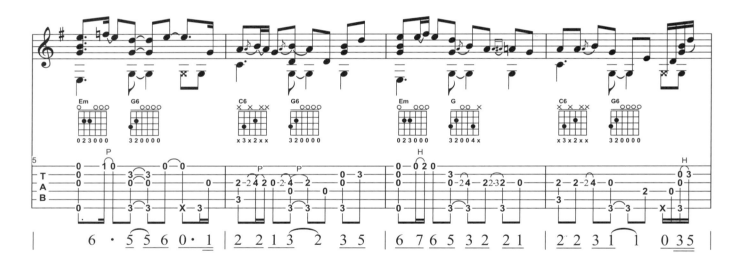

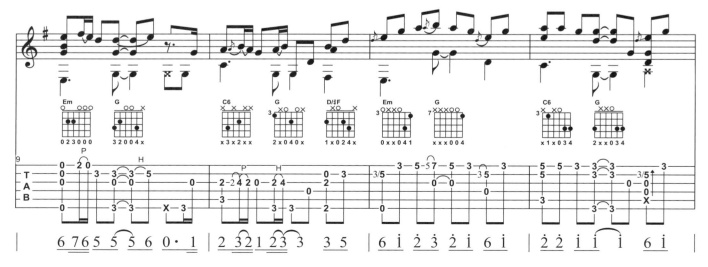

OP：Universal Music Group/Warner/Chappell Music

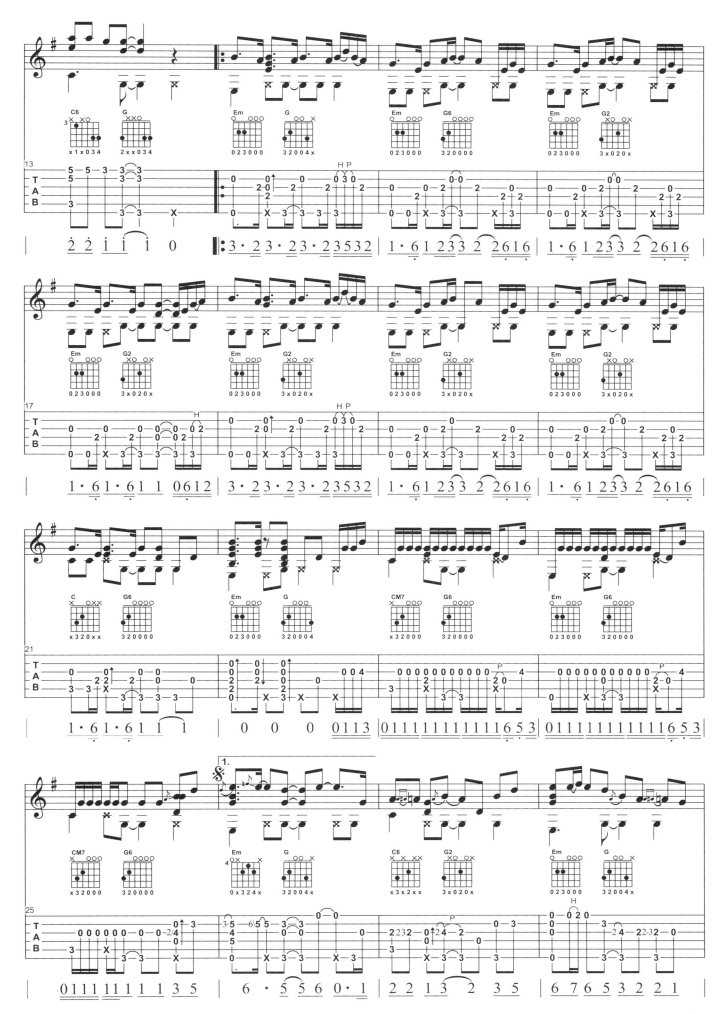

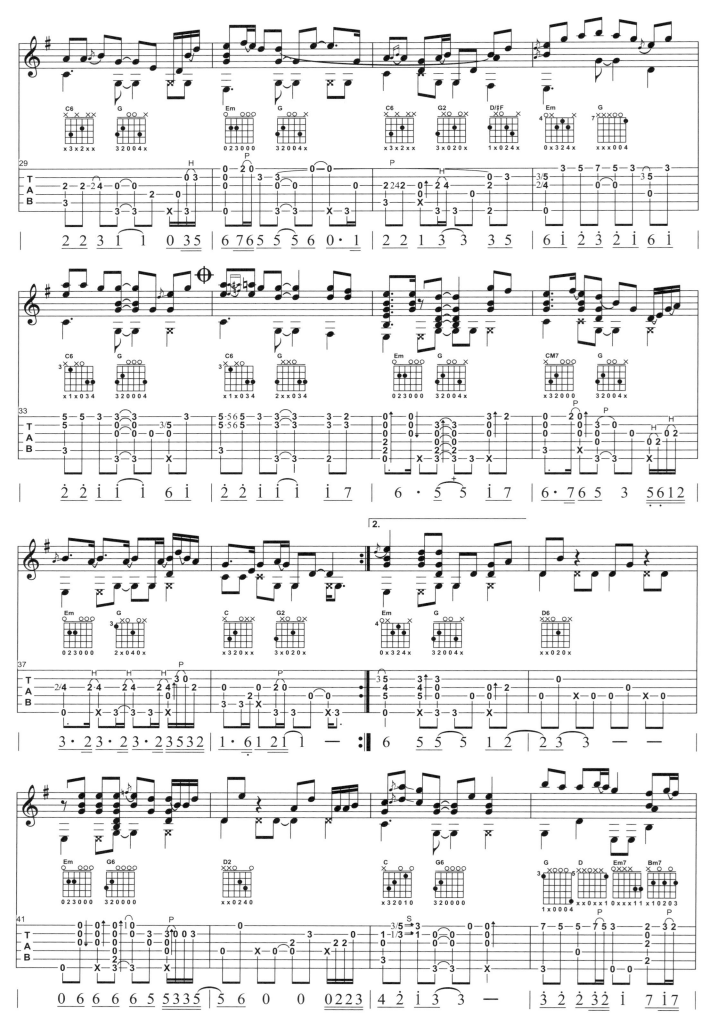

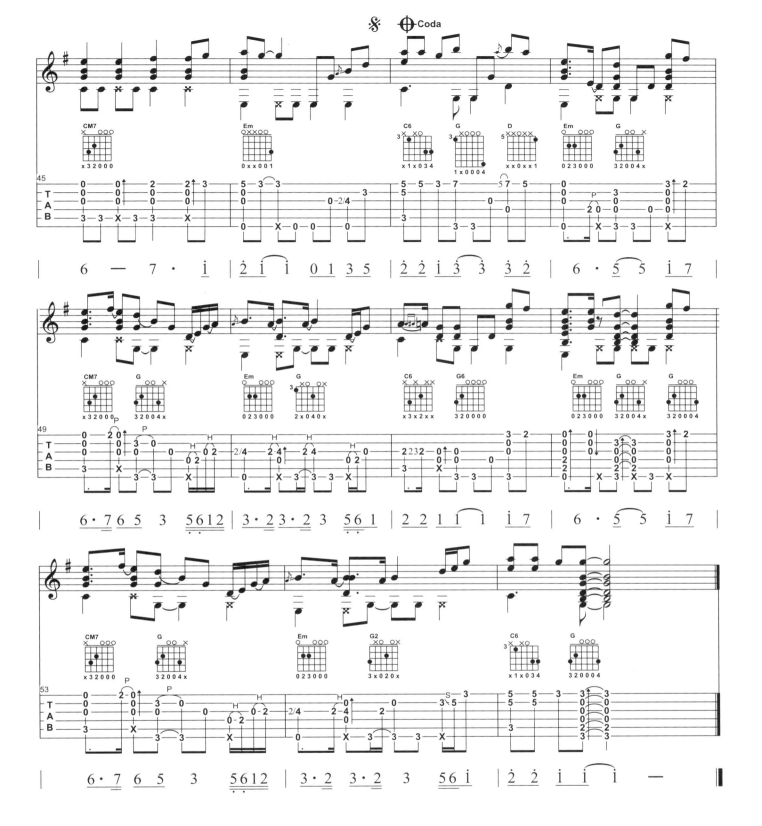

Cha-la Head-Cha-la

日本經典動漫《七龍珠Z》主題曲

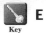
E
Key

演唱：影山ヒロノブ

作詞：森雪之丞

作曲：清岡千穗

track 04

OP：NIPPON COLUMBIA CO., LTD. /TEAM Entertainment Inc.

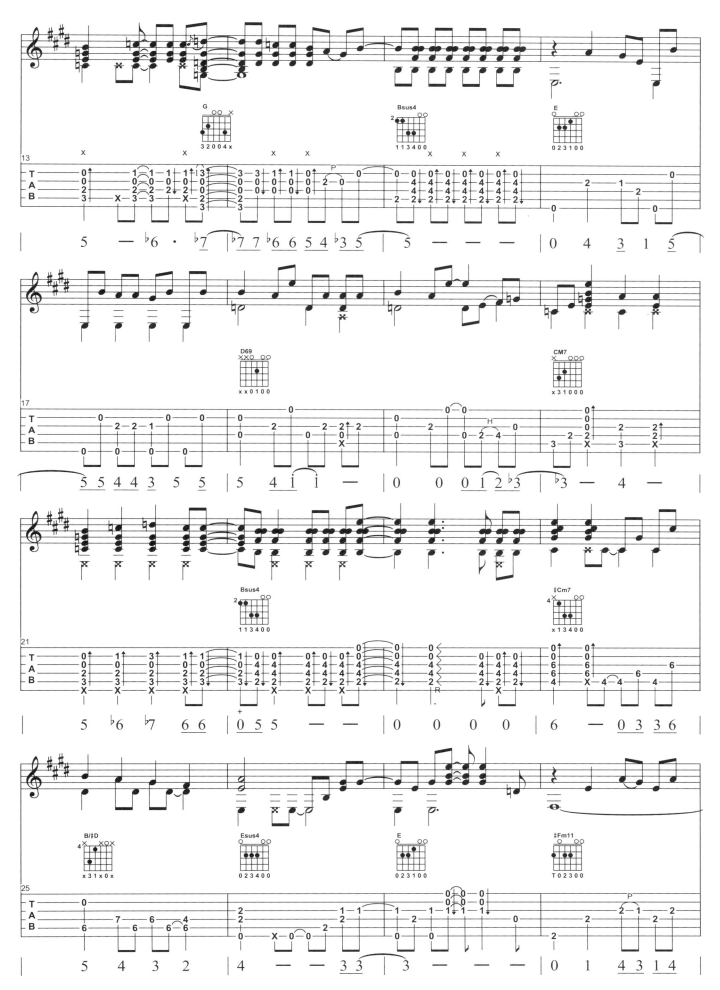

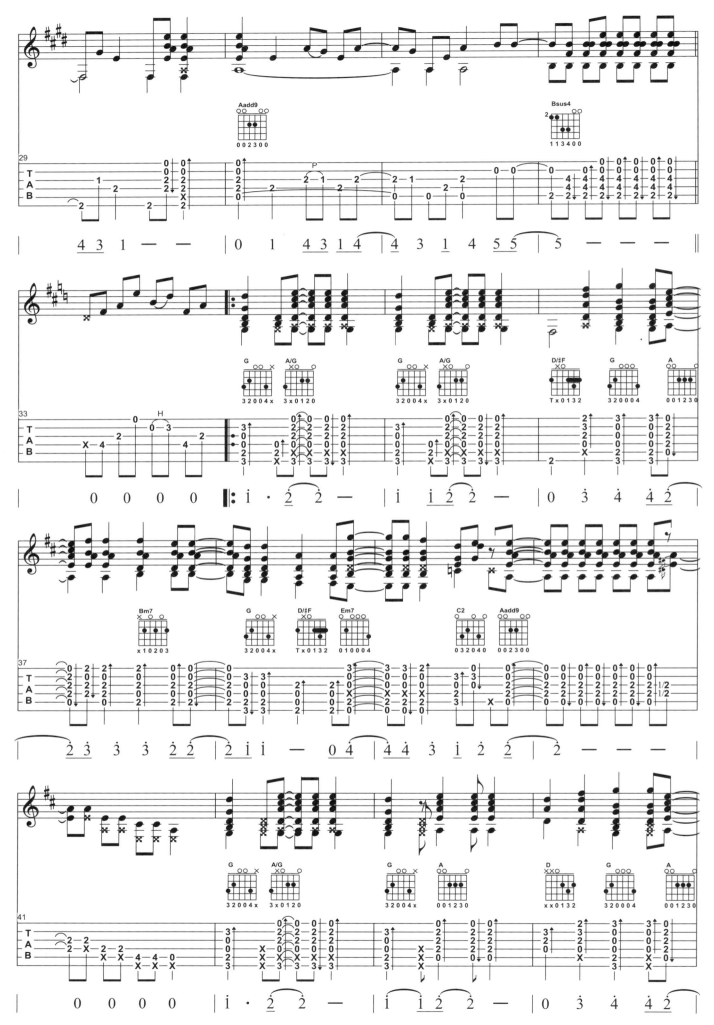

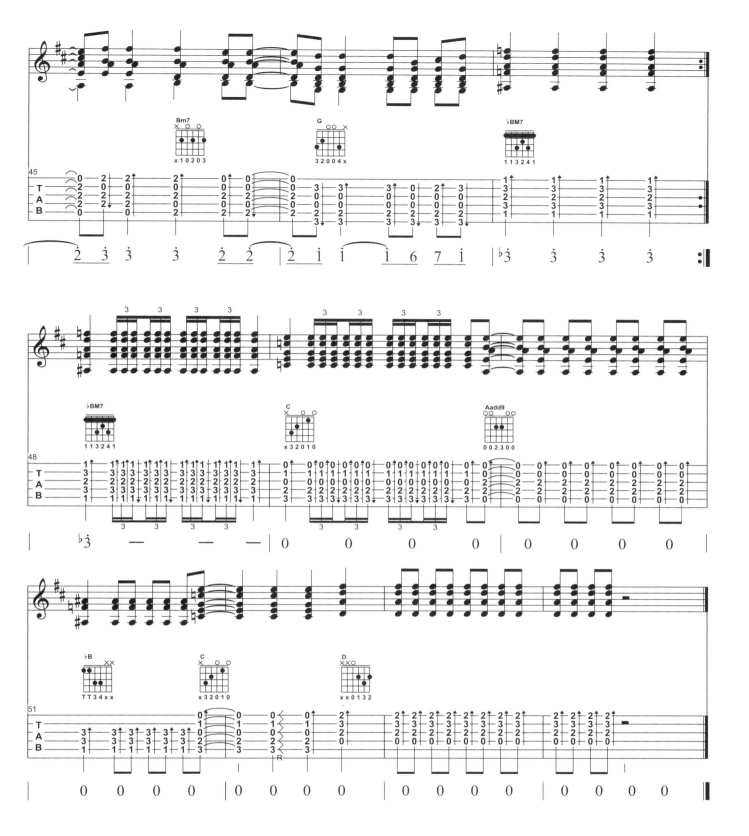

Over the Rainbow

作詞 / E.Y. Harburg.
作曲 / Harold Arlen

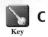 C

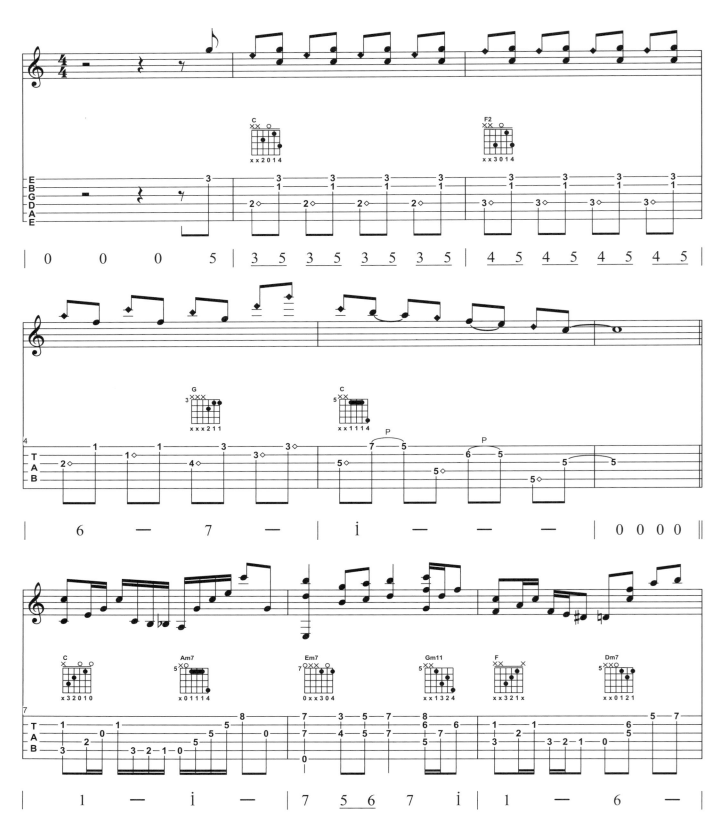

OP：EMI FEIST CATALOG INC
SP：EMI MUSIC PUBLISHING (S.E.ASIA) LTD.,TAIWAN

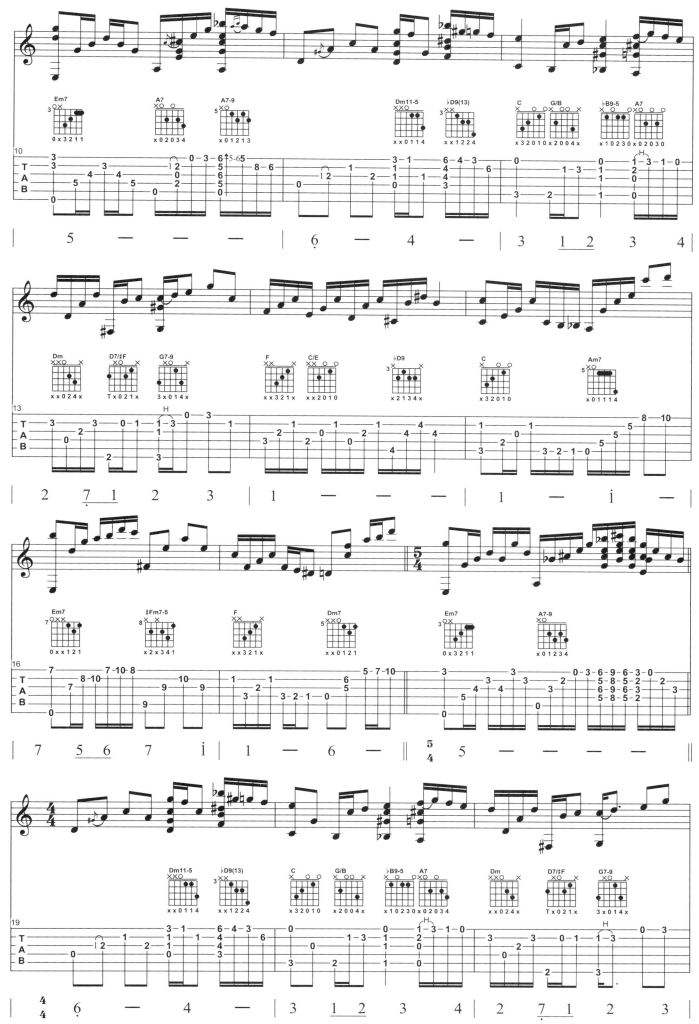

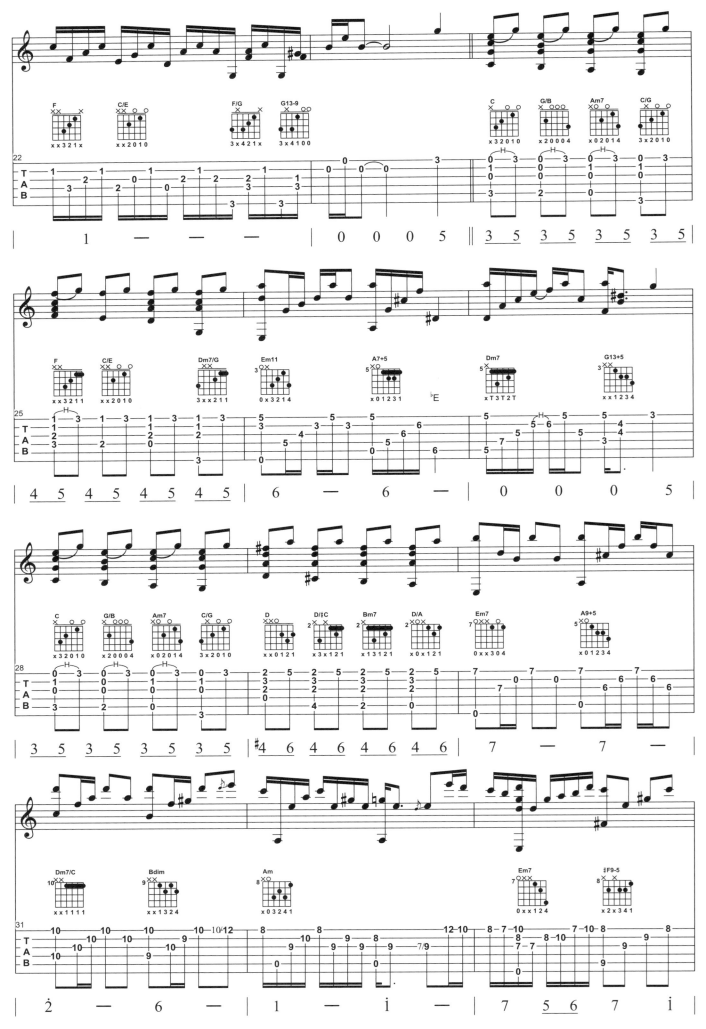

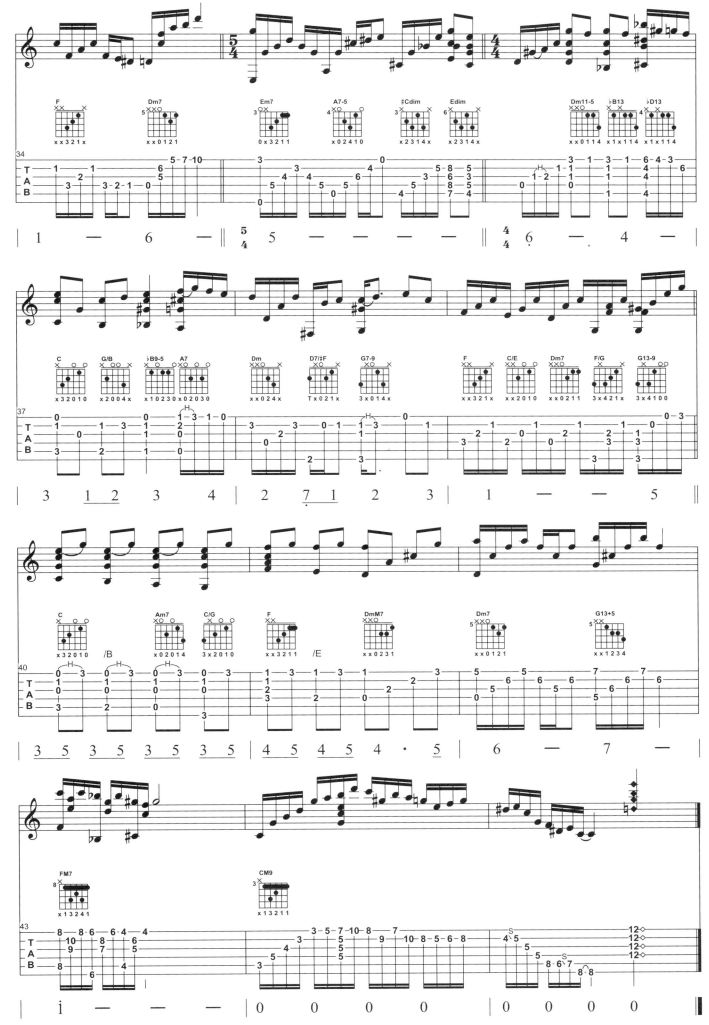

小幸運

電影《我的少女時代》主題曲

C
Key

演唱 / 田馥甄
詞曲 / 徐世珍、吳輝福
作曲 / Jerry C

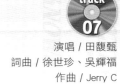
track 07

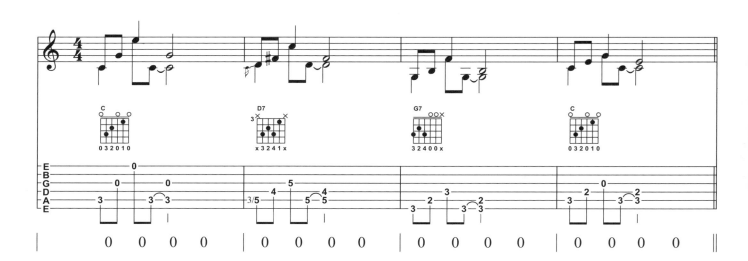

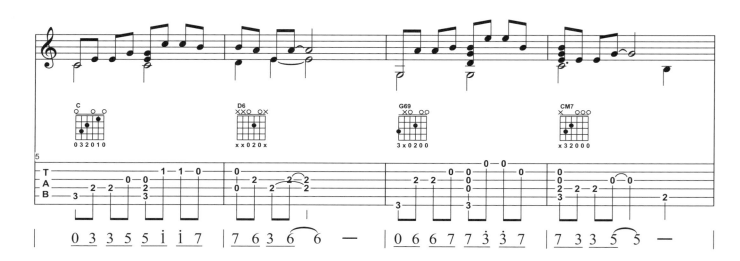

38

OP：UNIVERSAL MUSIC PUBLISHING LTD
HIM Music Publishing Inc.

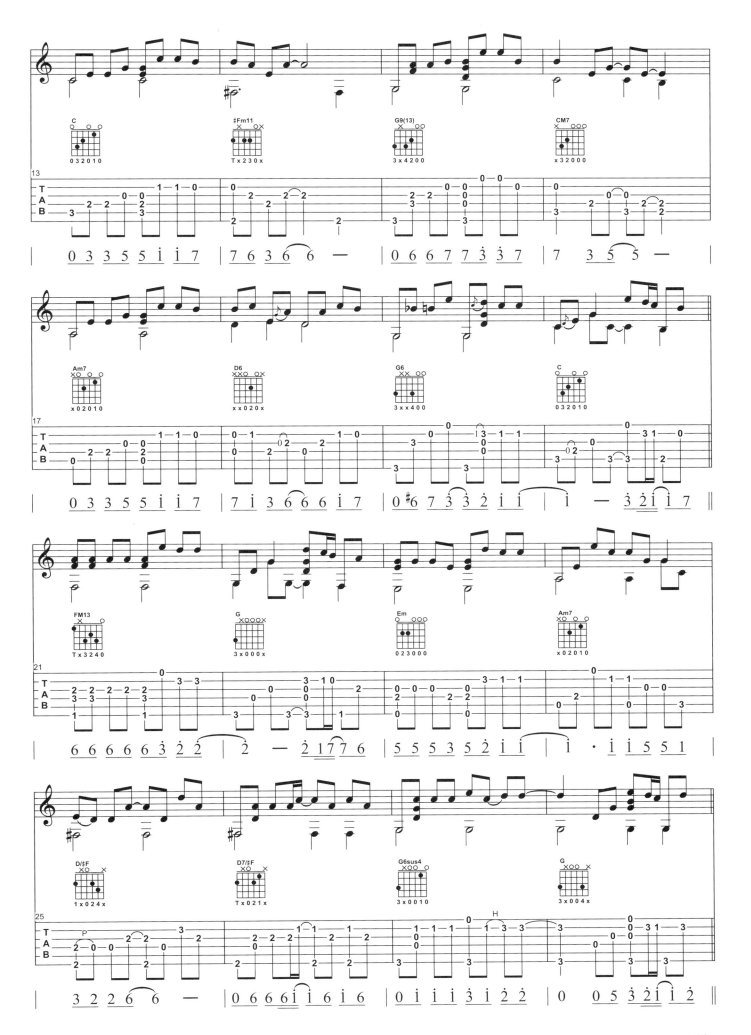

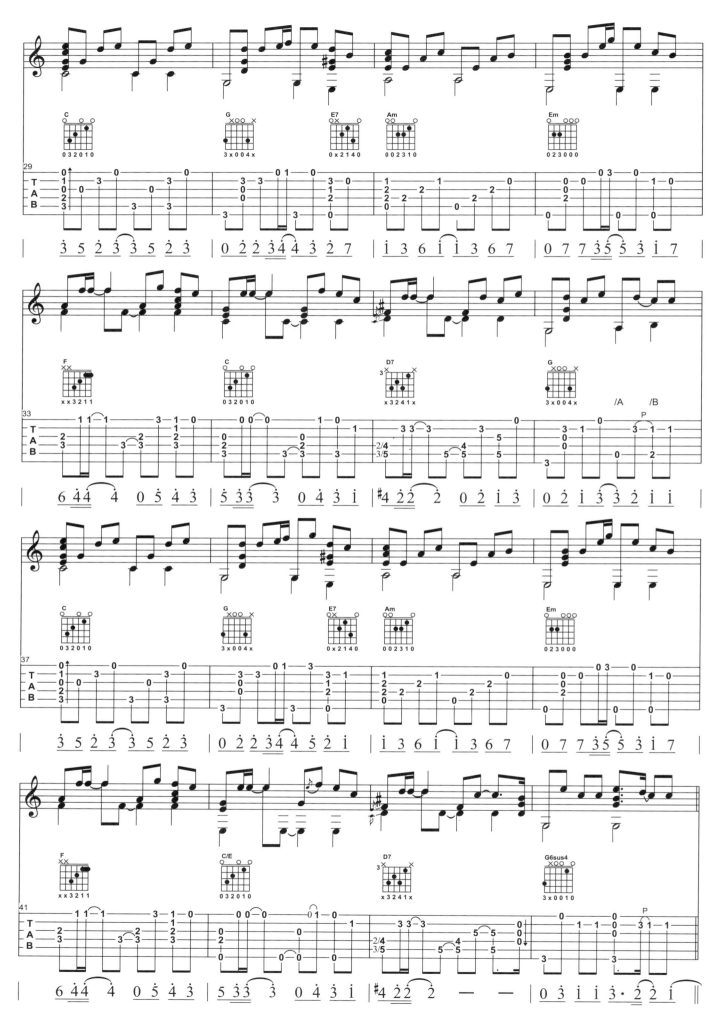

40

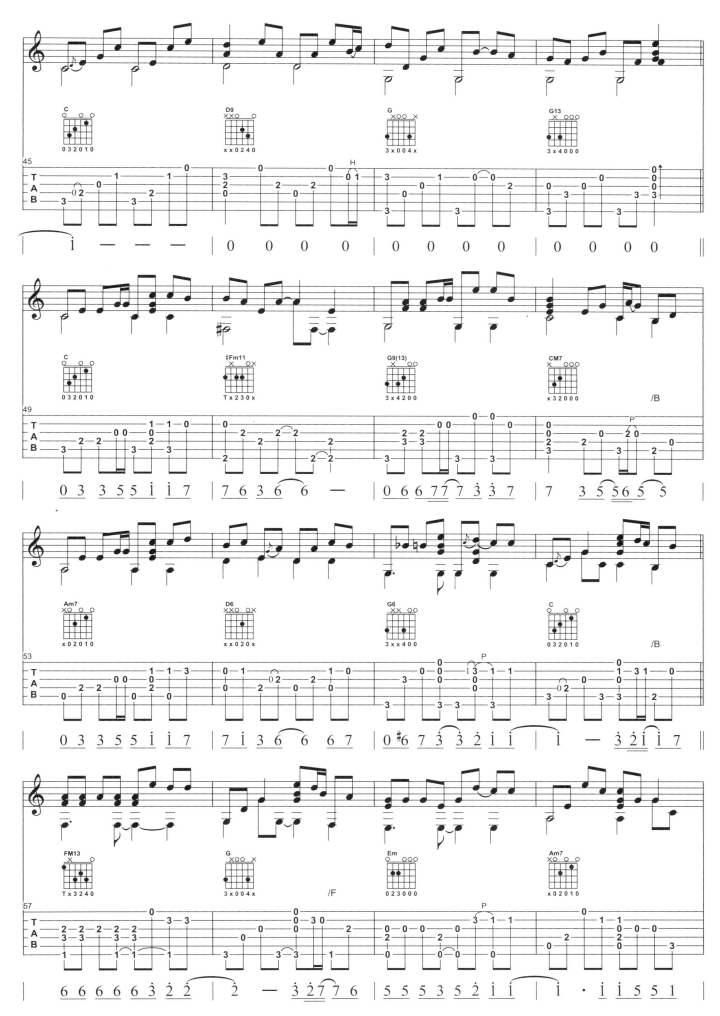

41

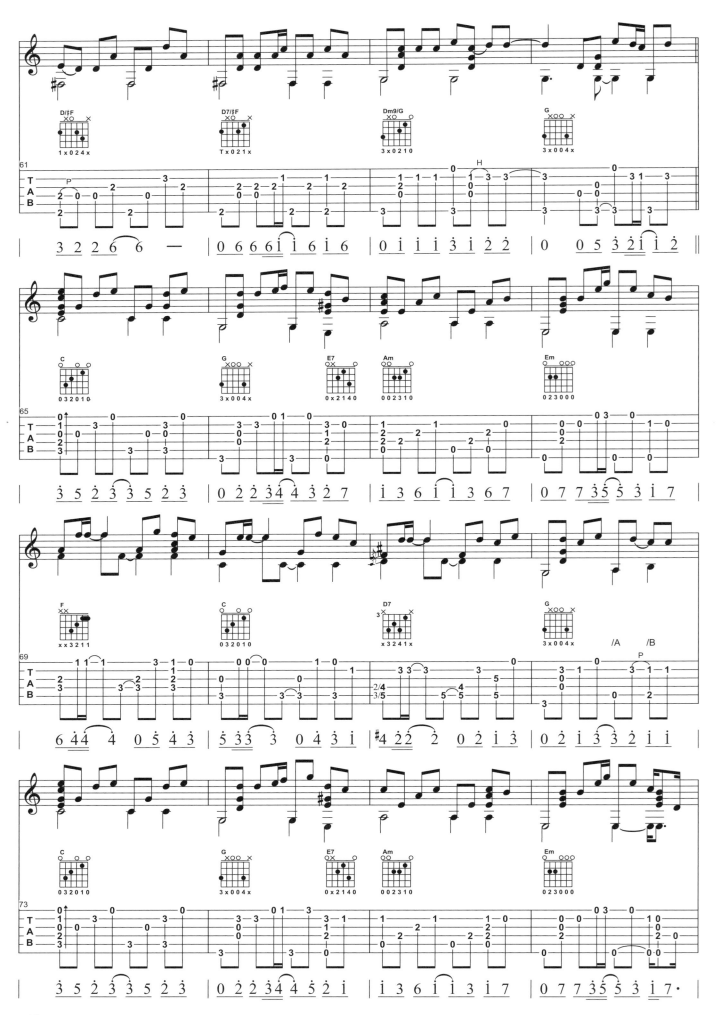

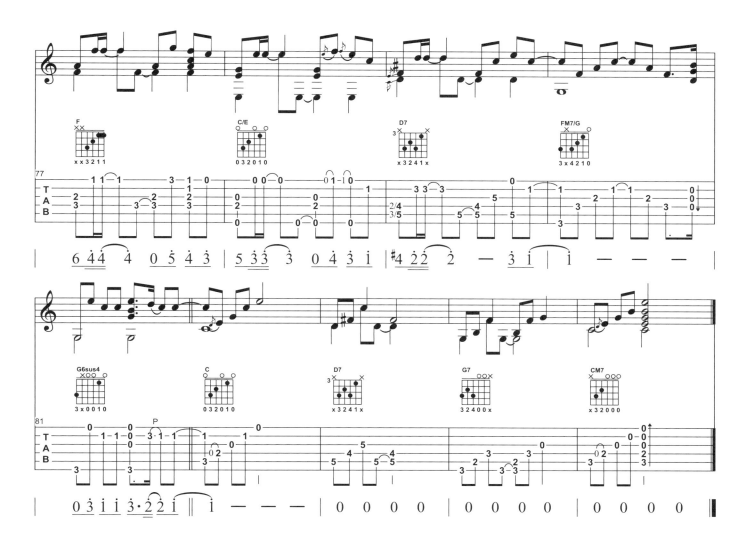

Always With Me

動畫《神隱少女》片尾曲

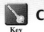 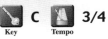

track 08

詞 / 覺和歌子
曲 / 木村弓

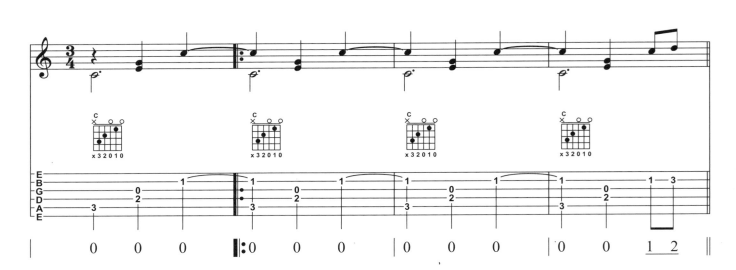

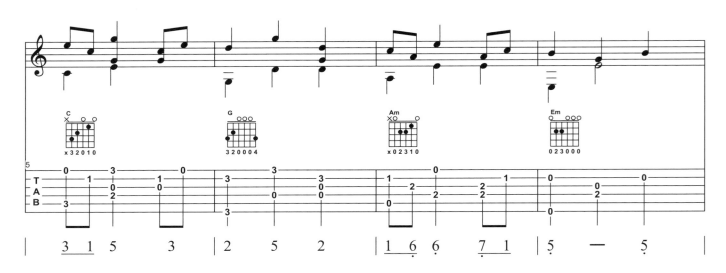

OP：Studio Ghibli Inc
SP：Sony Music Publishing (Pte) Ltd. Taiwan Branch

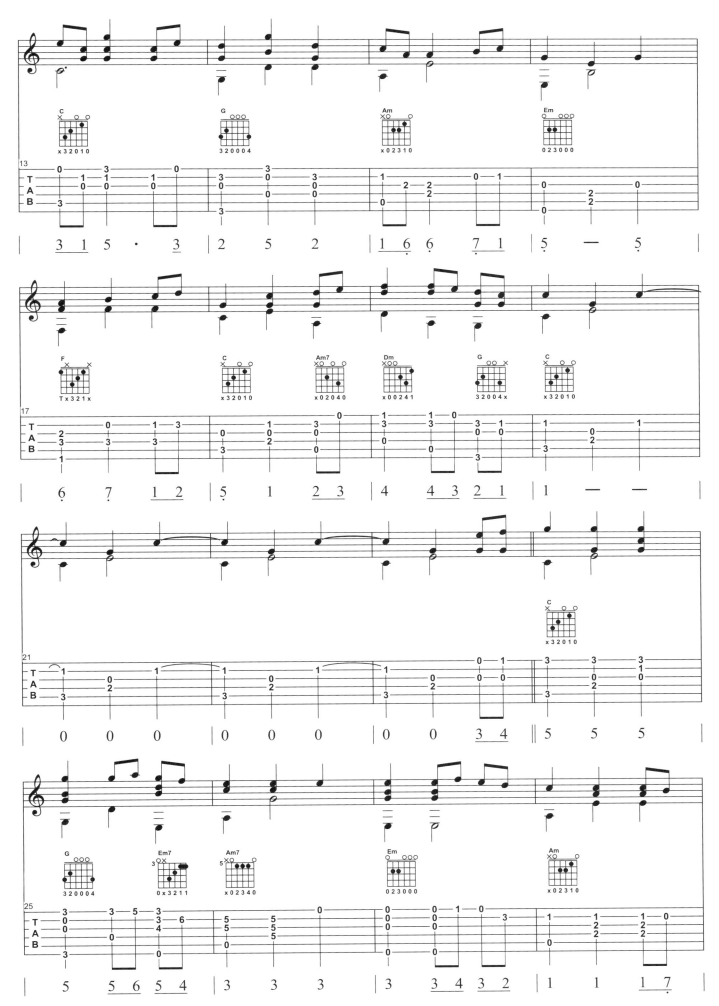

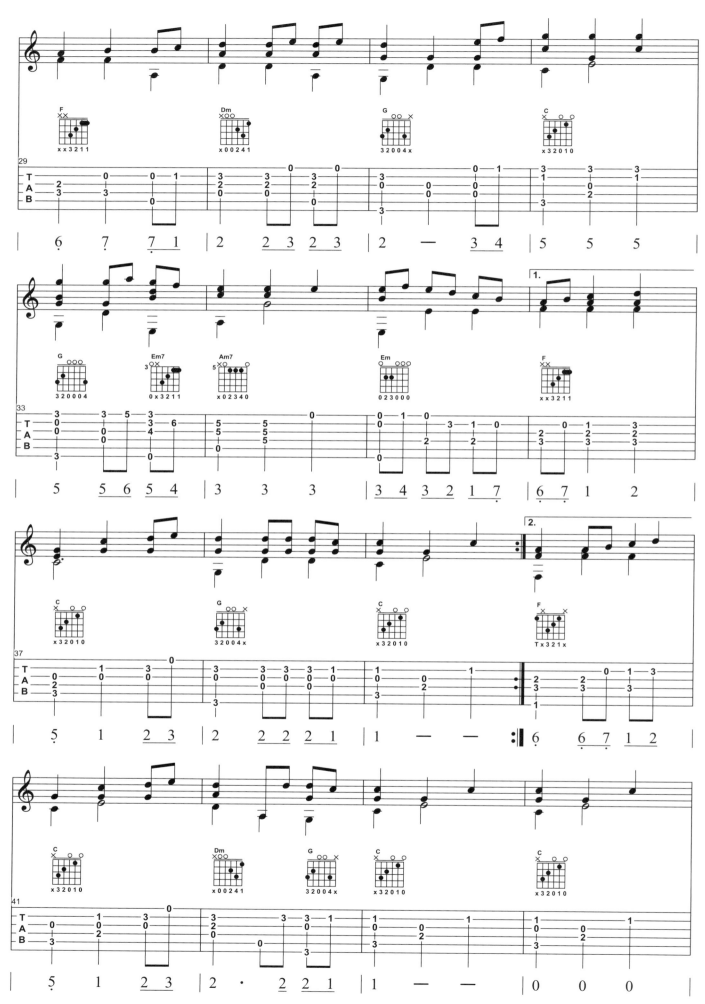

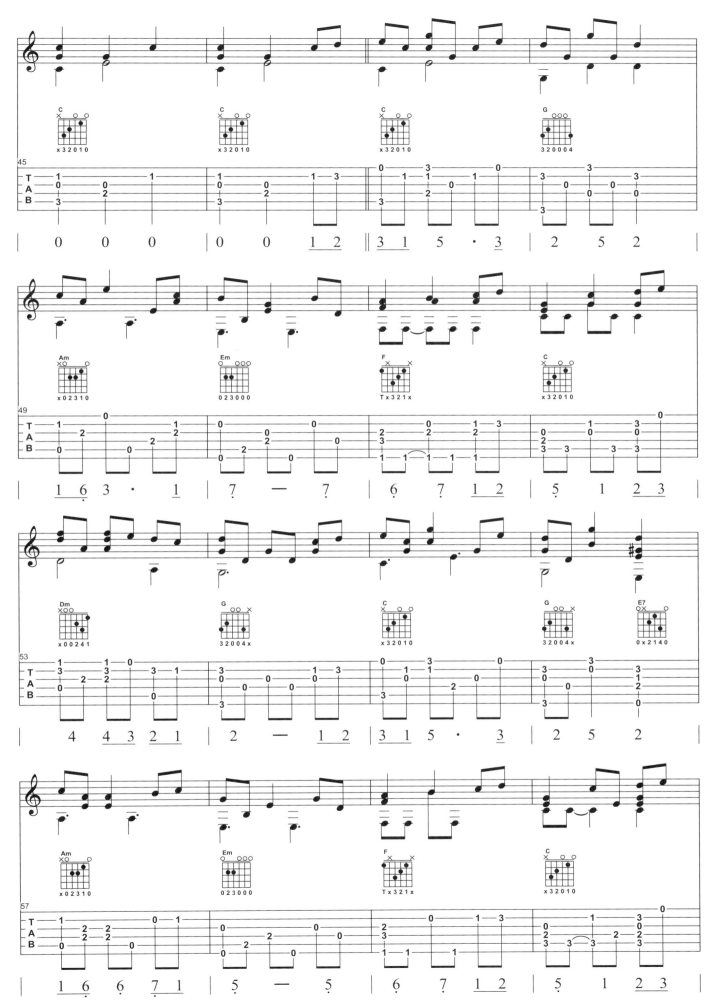

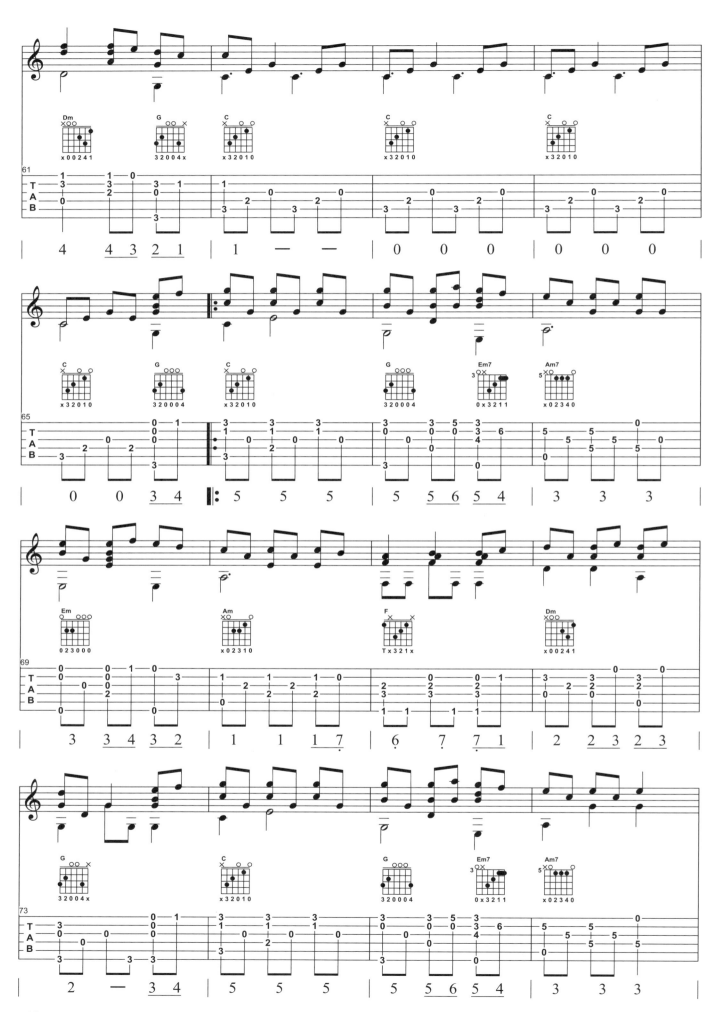

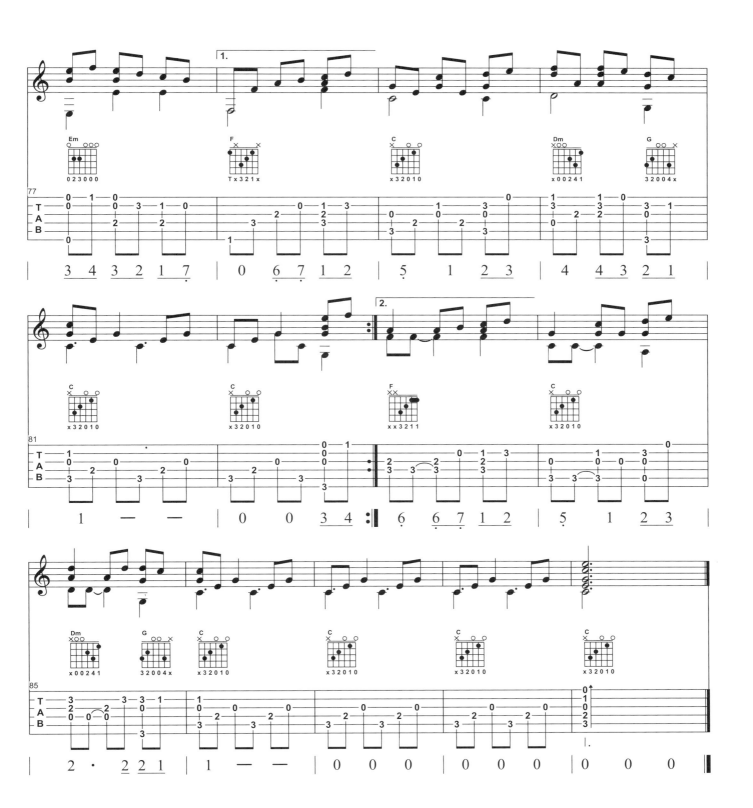

幻化成風
（風になる）

宮崎駿電影《貓的報恩》主題曲

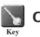 **C**
Key

track
09

唱 / 過亞彌乃
日語詞曲 / 過亞彌乃

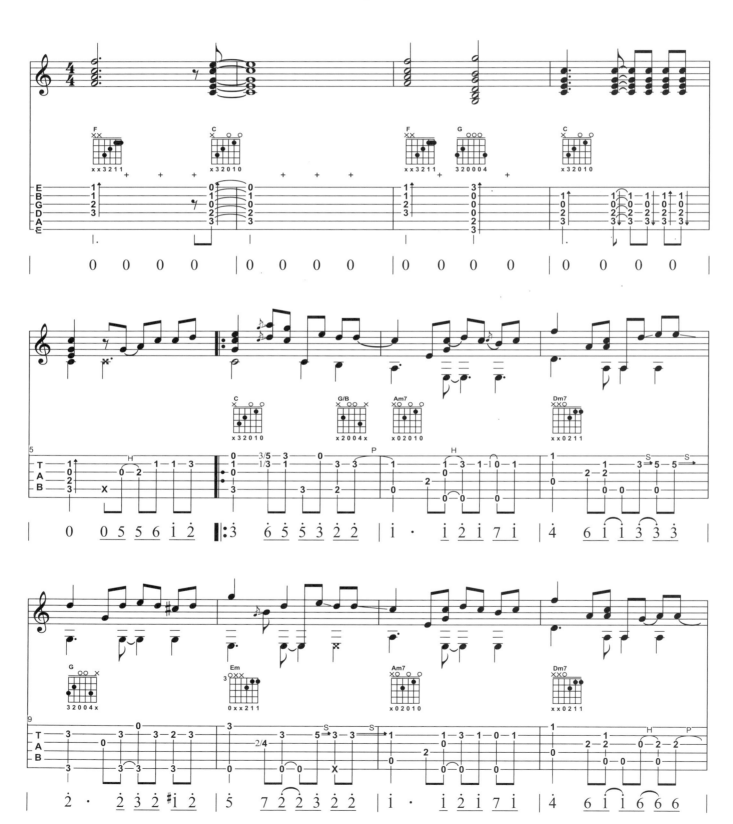

OP：Sony Music Publishing (Pte) Ltd. Taiwan Branch

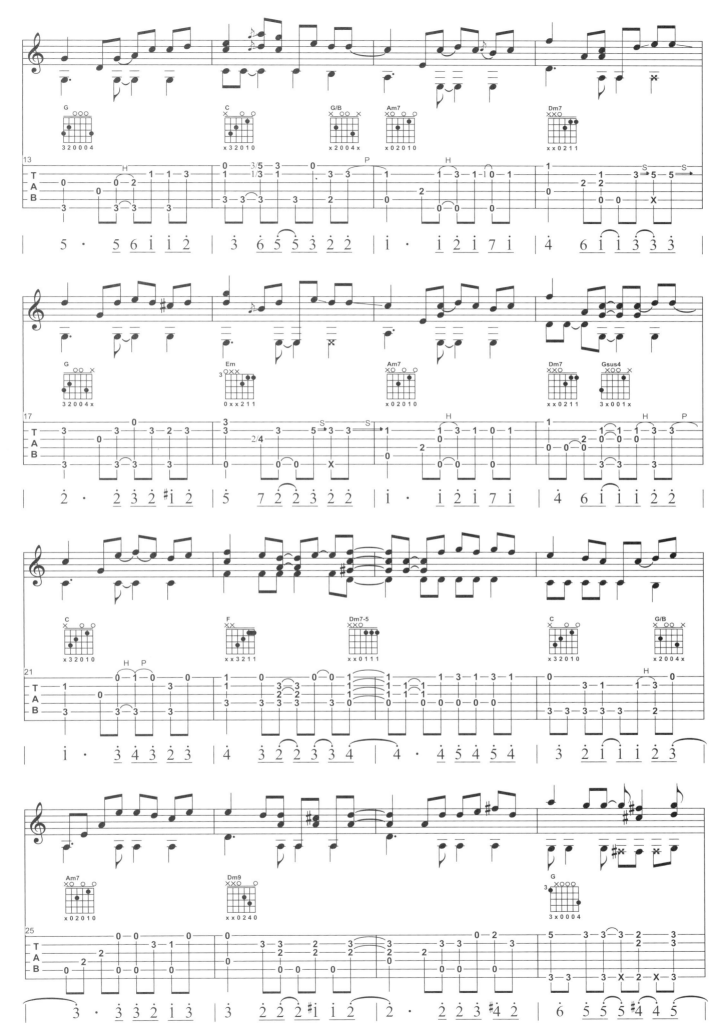

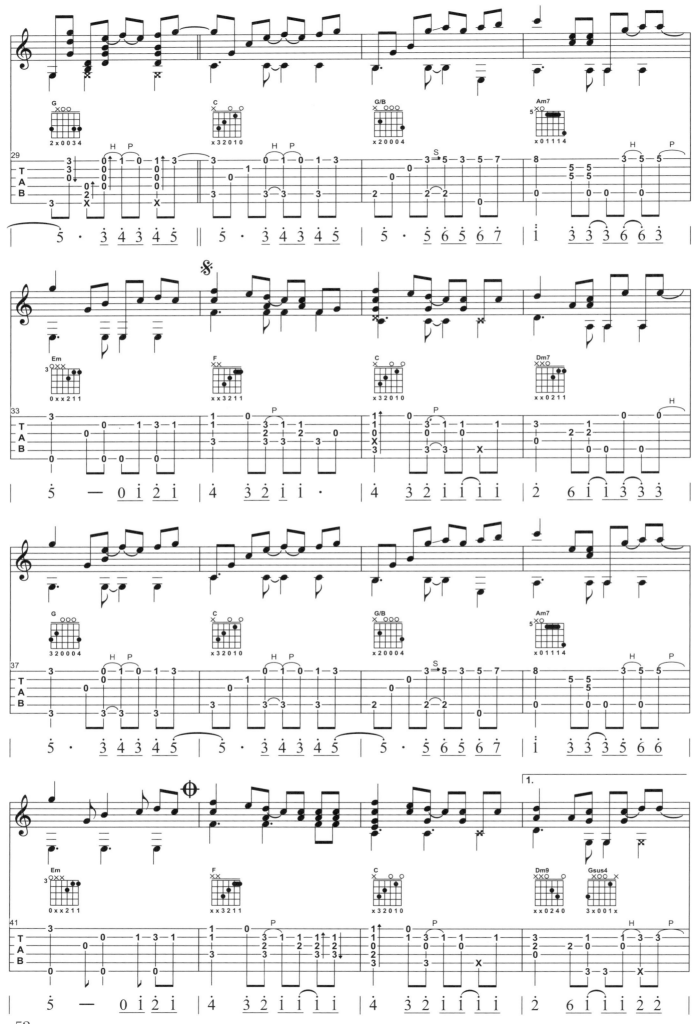

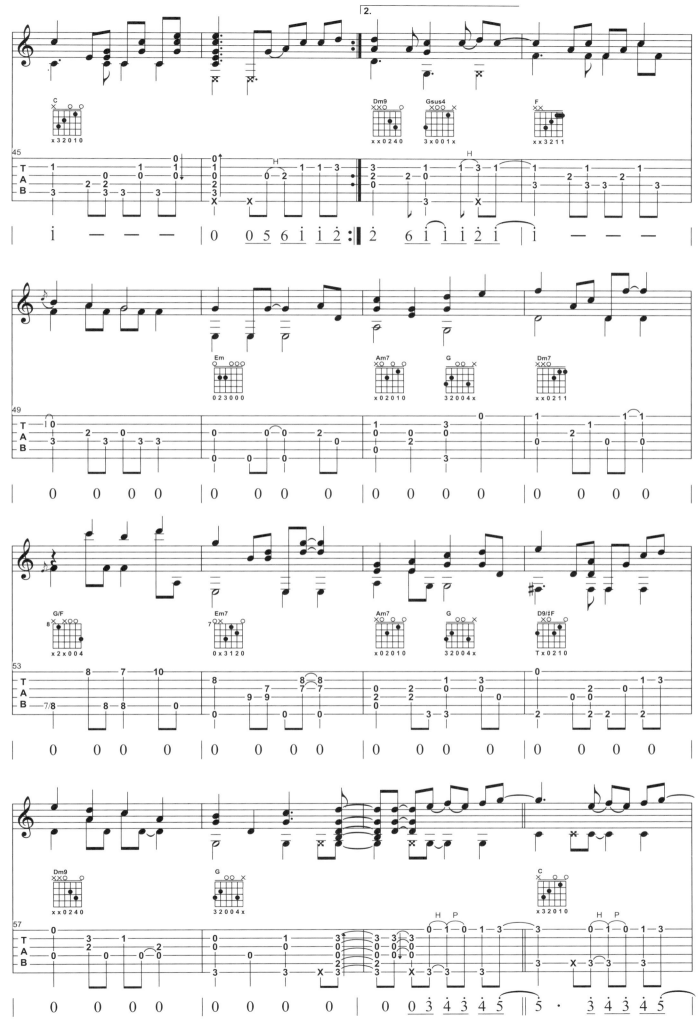

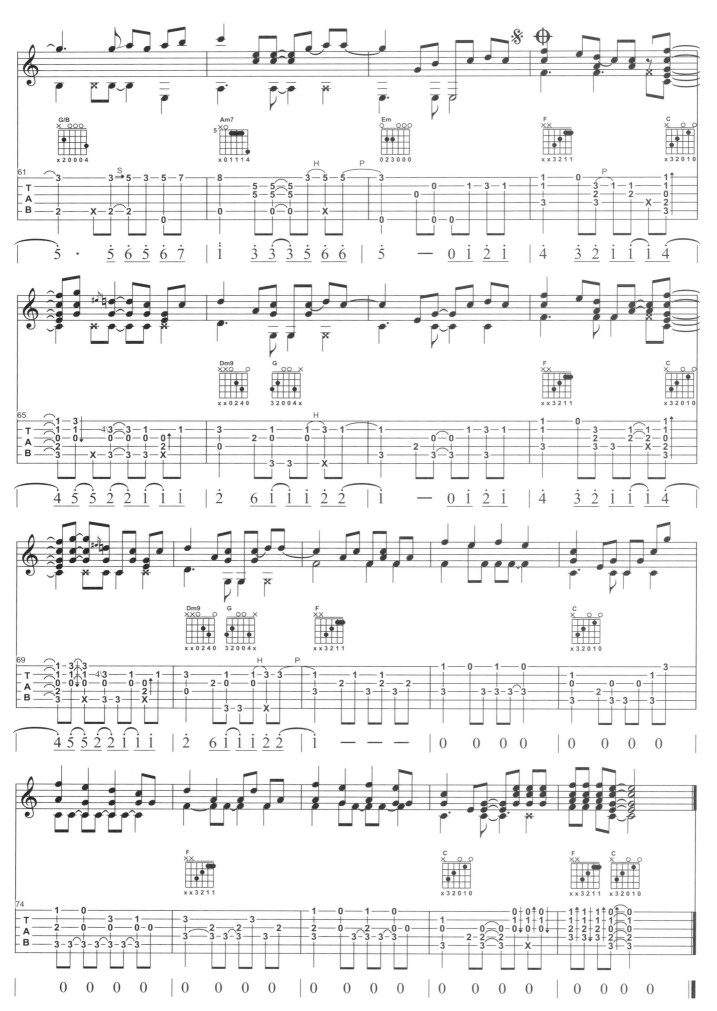

孤獨的總和

偶像劇《愛的生存之道》插曲

演唱 / 吳汶芳
詞曲 / 吳汶芳

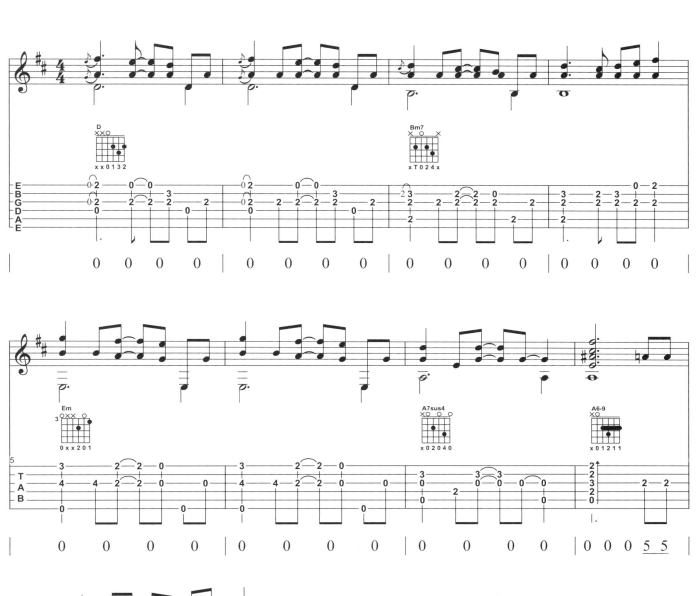

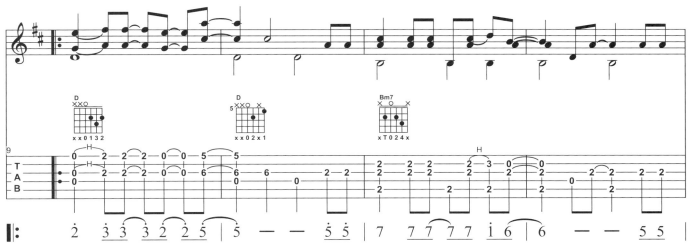

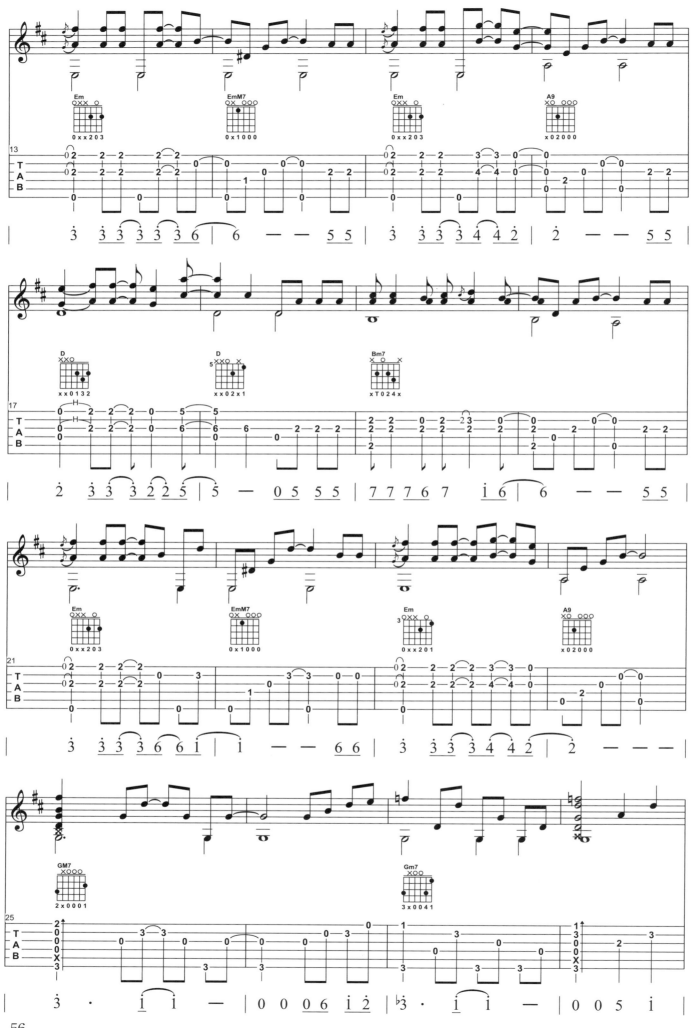

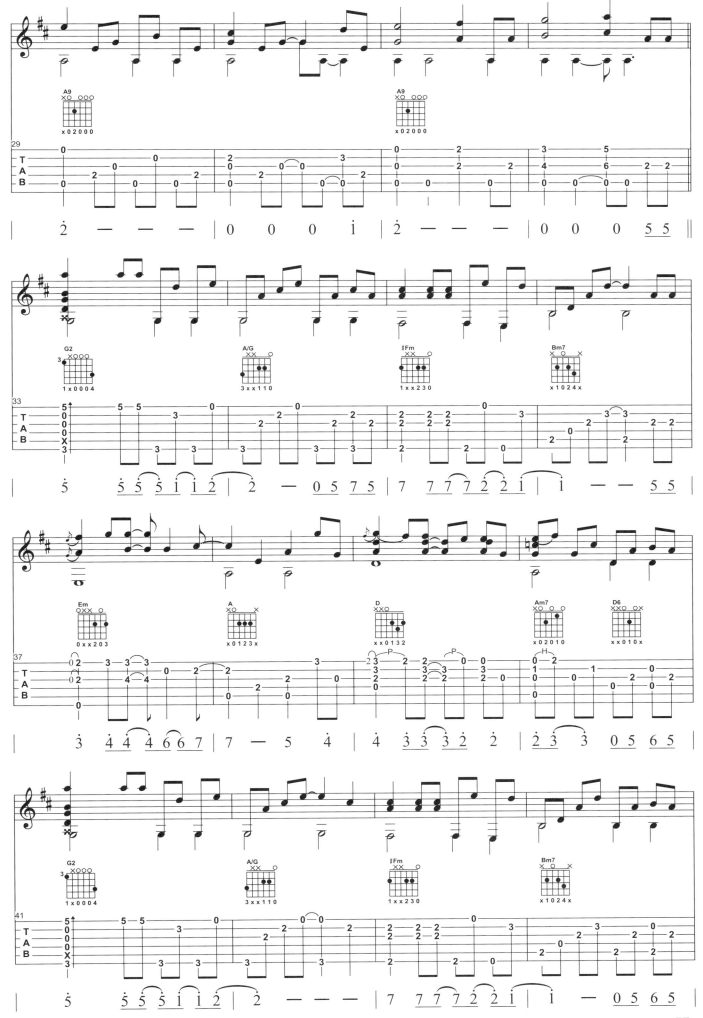

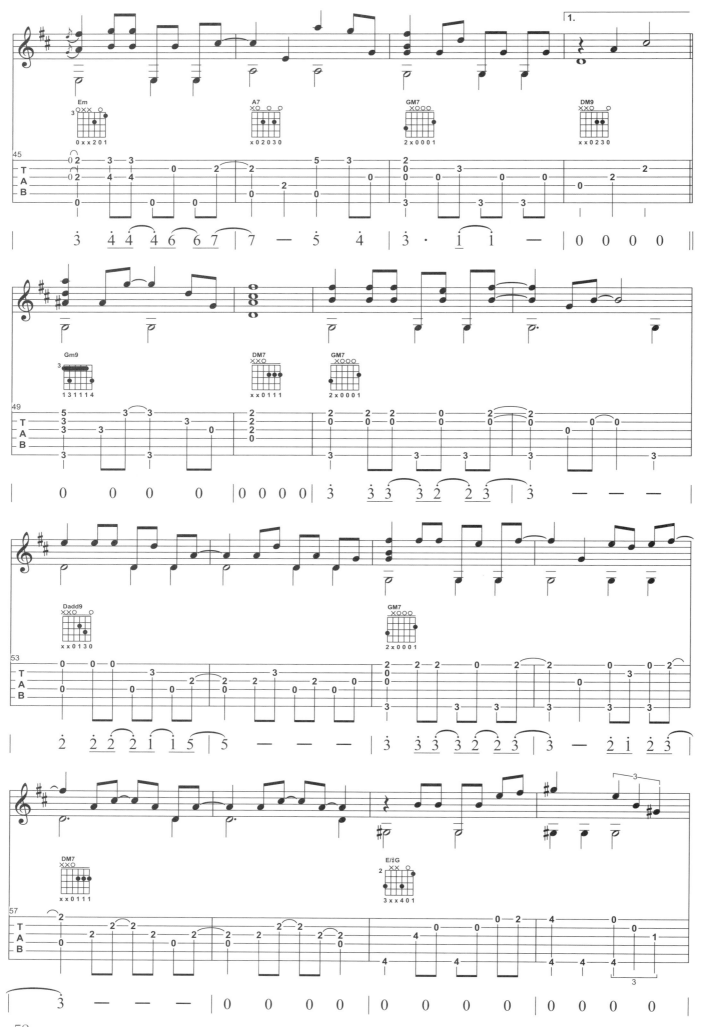

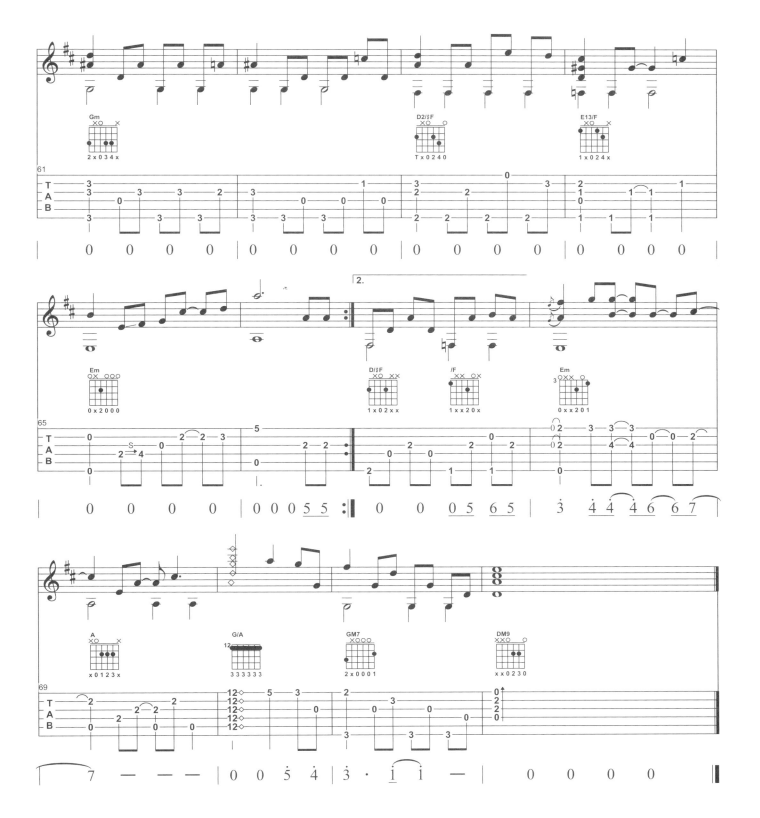

https://goo.gl/bD6pl8

突如其來的愛情
（ラブ・ストーリーは突然に）

日劇【東京愛情故事】主題曲

演唱 / 小田和正
詞曲 / 小田和正

 G
Key

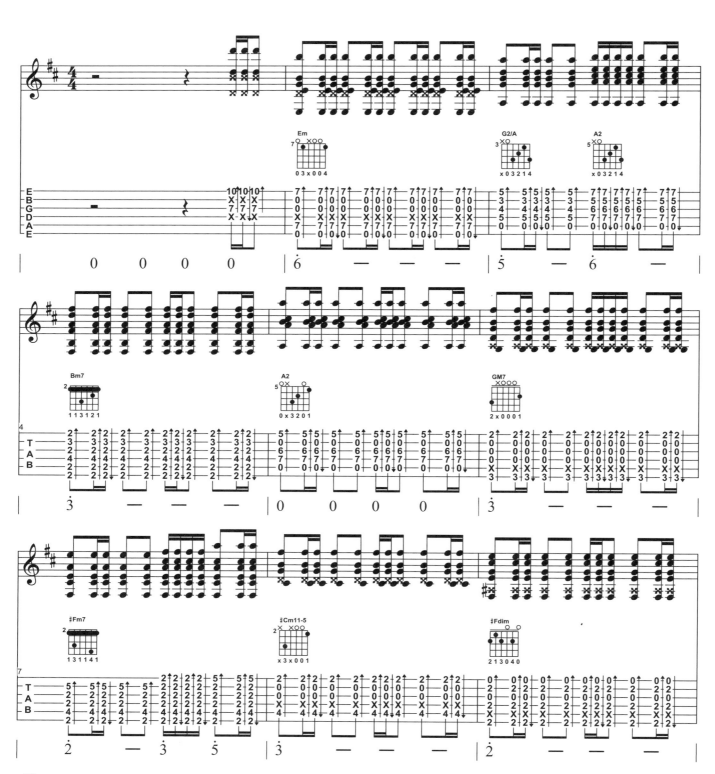

SP：豐華音樂經紀股份有限公司

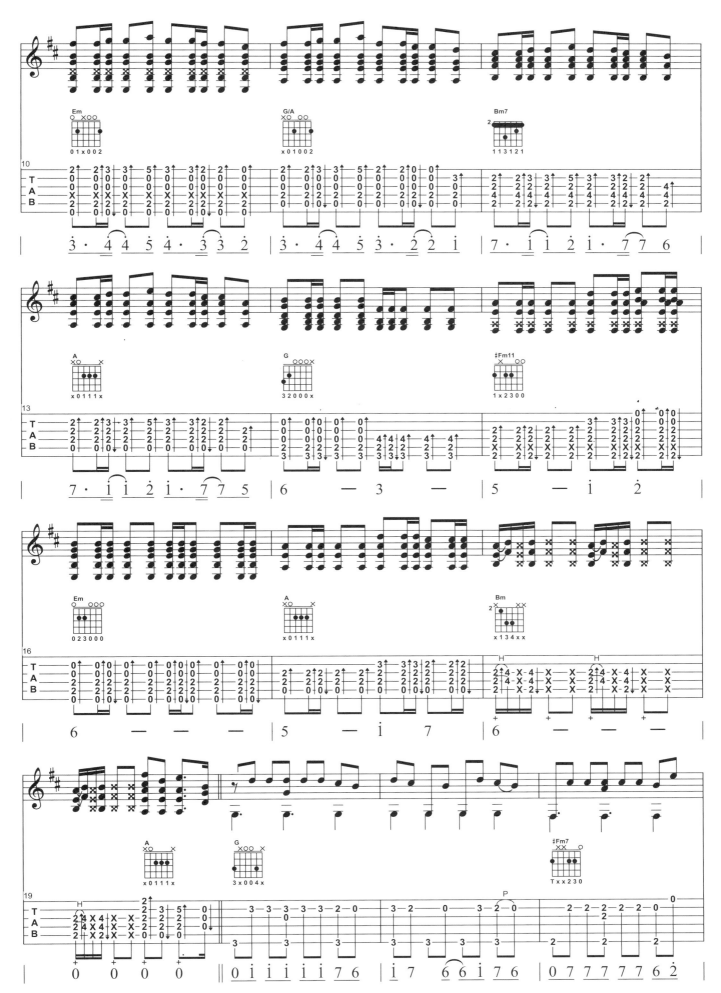

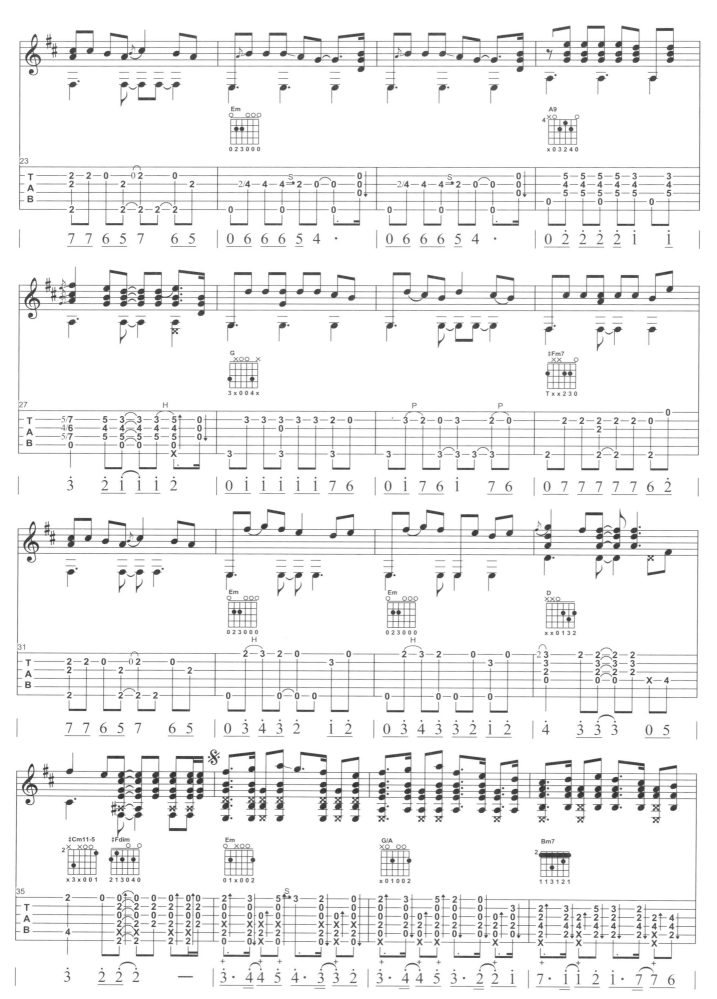

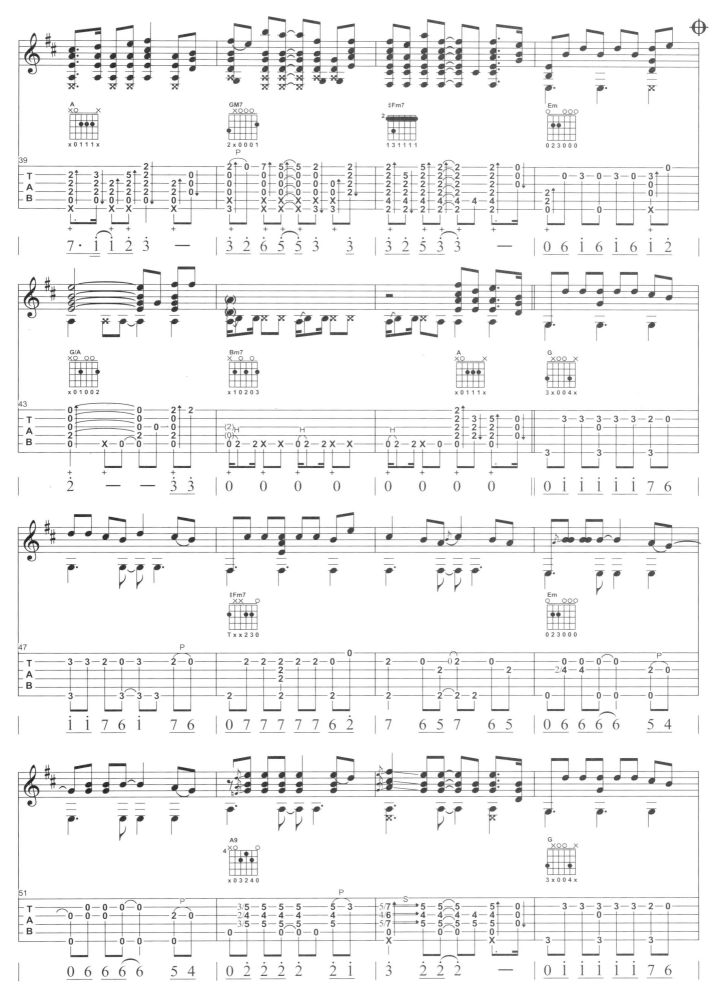

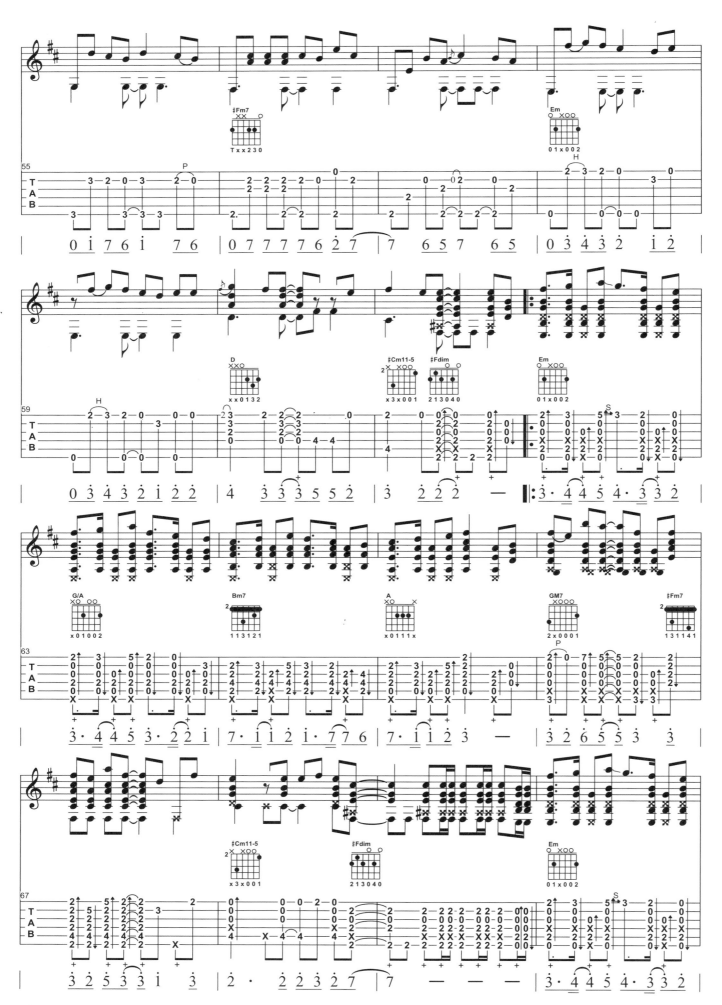

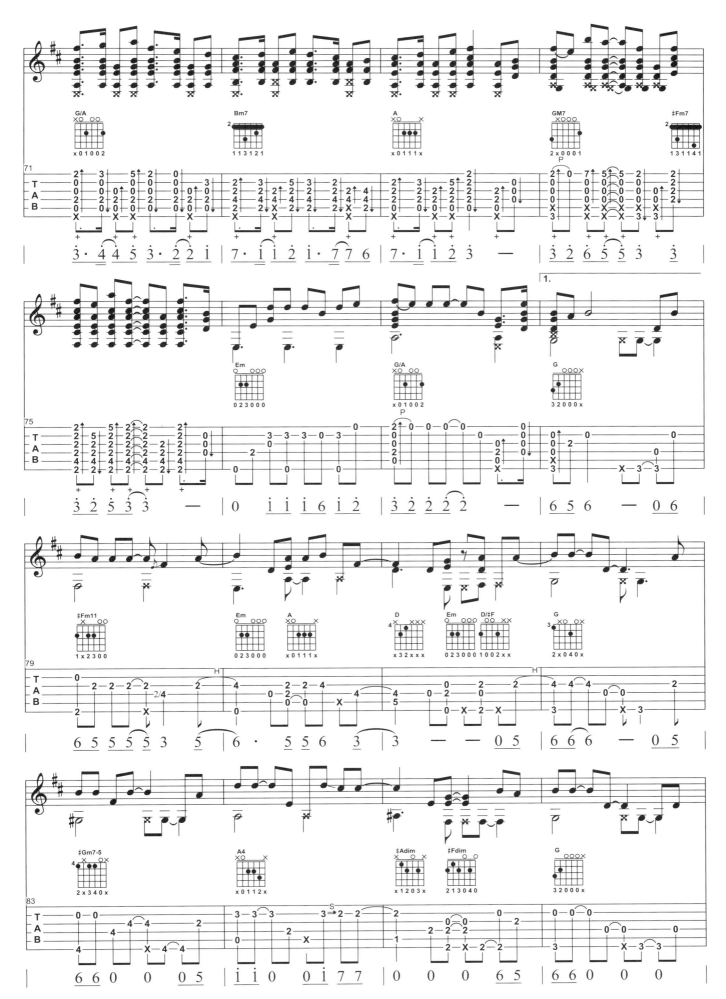

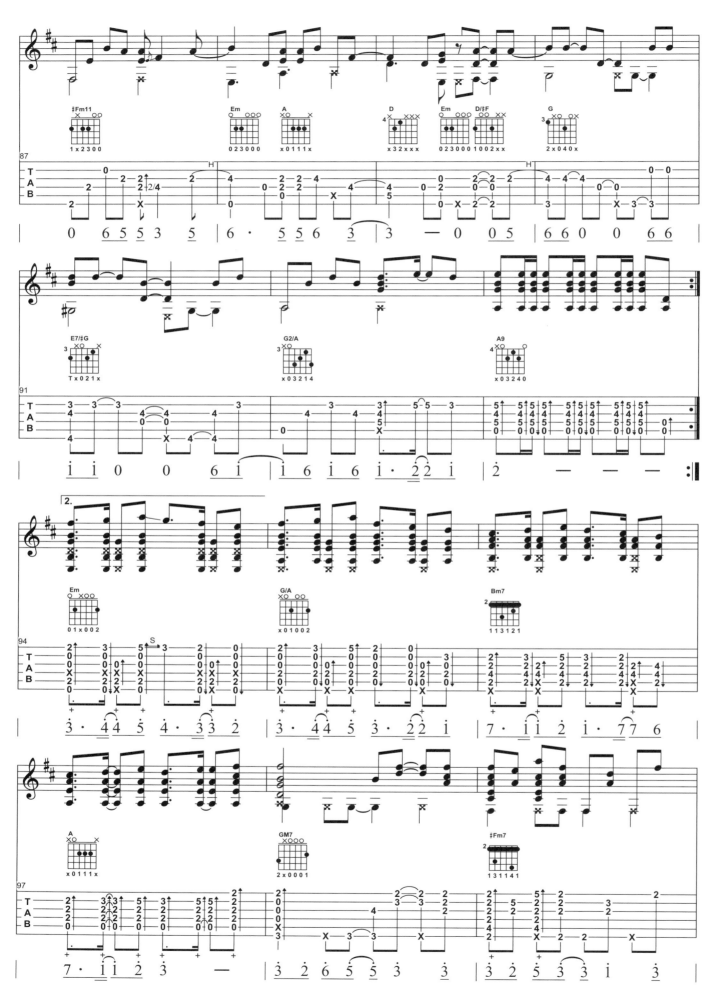

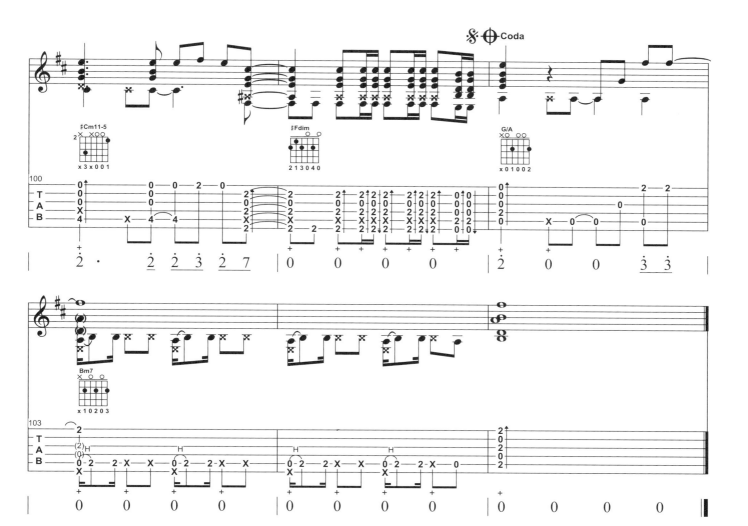

把愛找回來
(愛をとりもどせ!!)

動畫《北斗神拳》主題曲

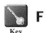

演唱 / クリスタルキング
作詞 / 中村公晴
作曲 / 山下三智夫

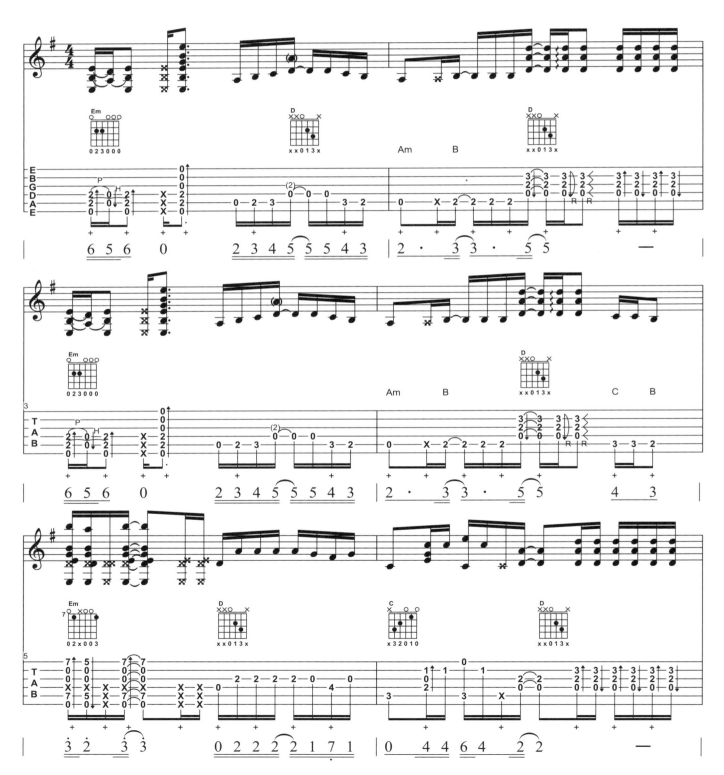

OP：Nextar Enter tainment

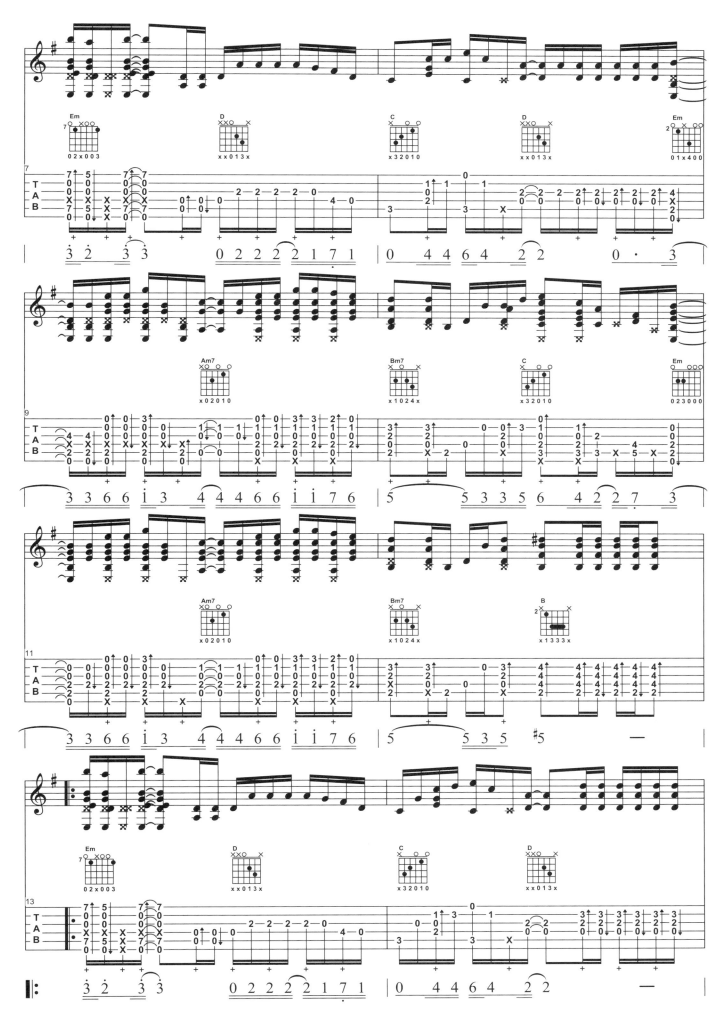

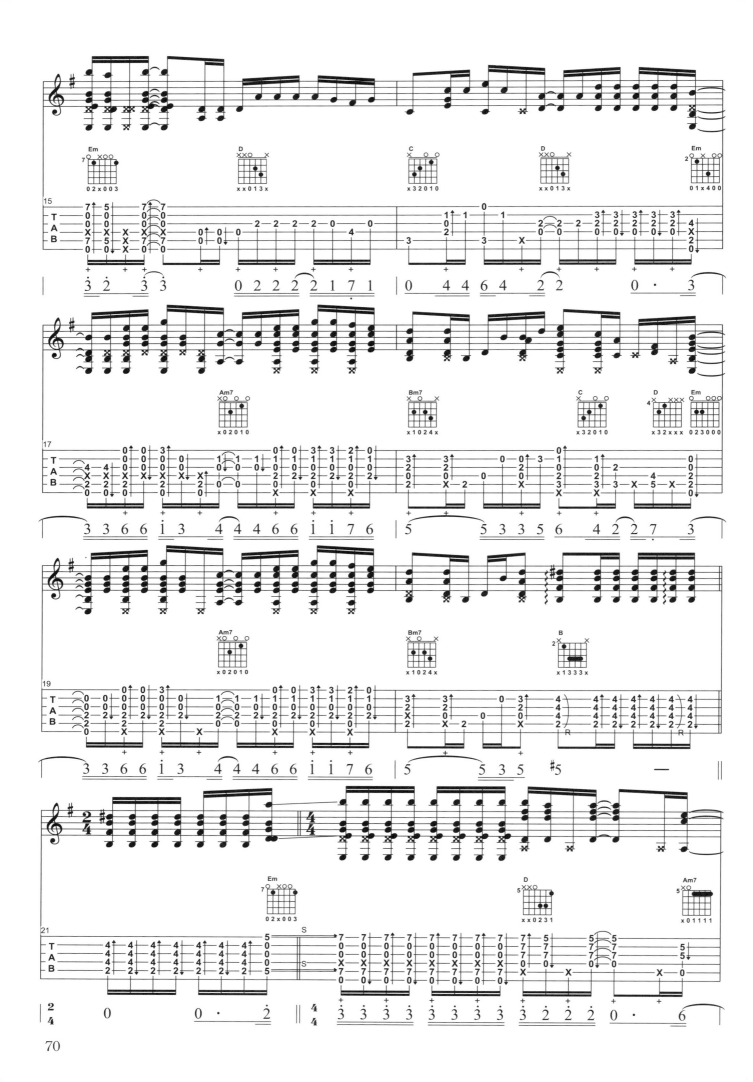

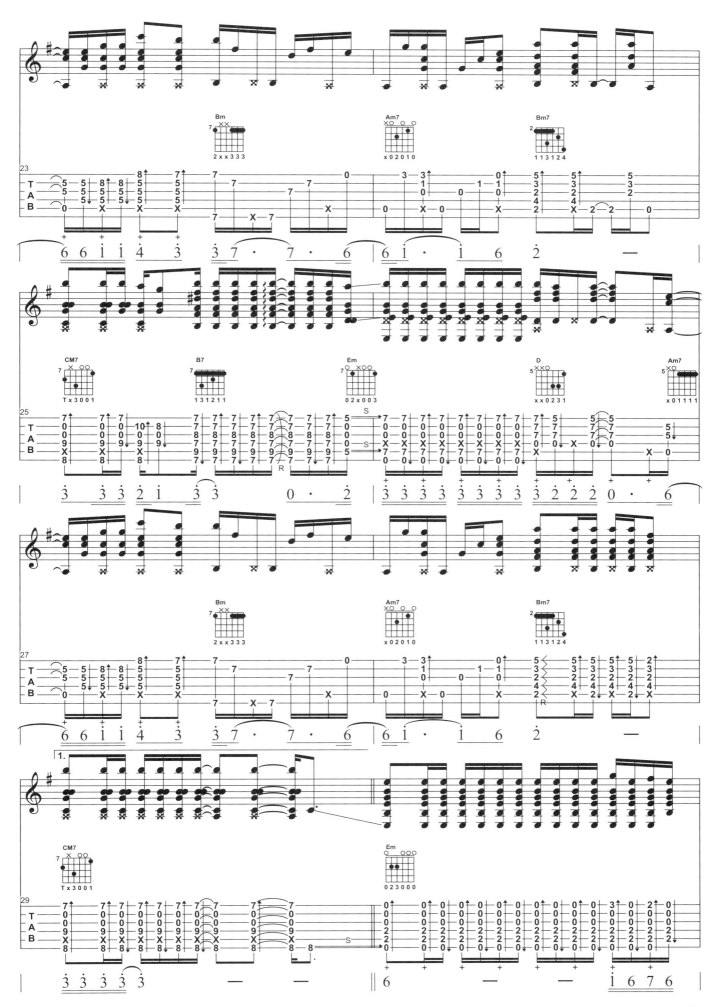

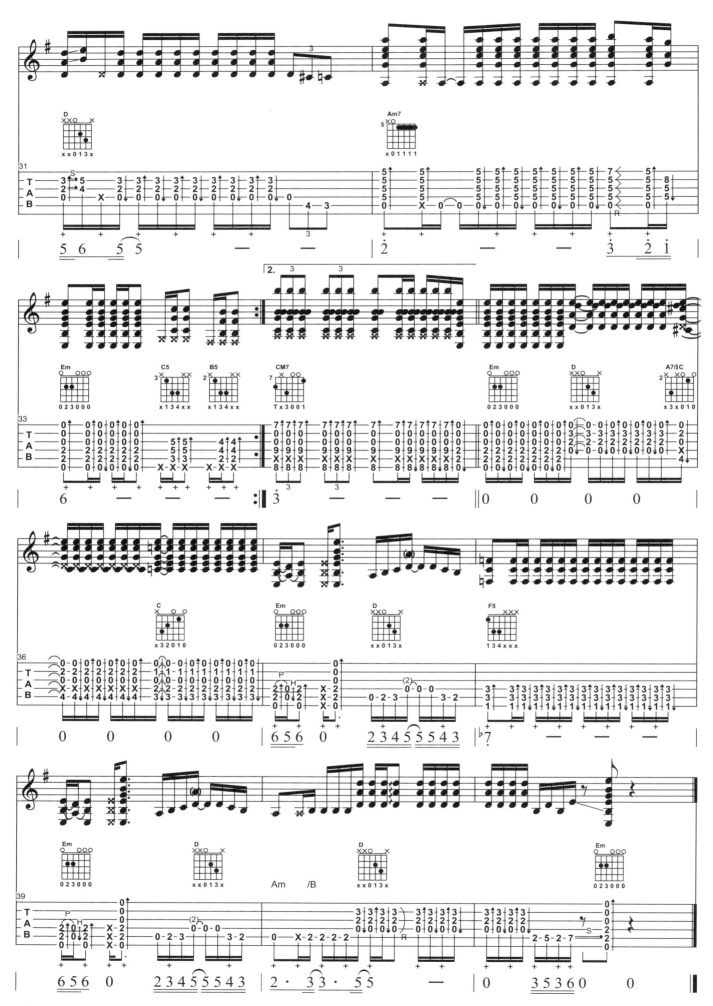

好想你

演唱 / 四葉草
詞曲 / 黃明志

 G
Key

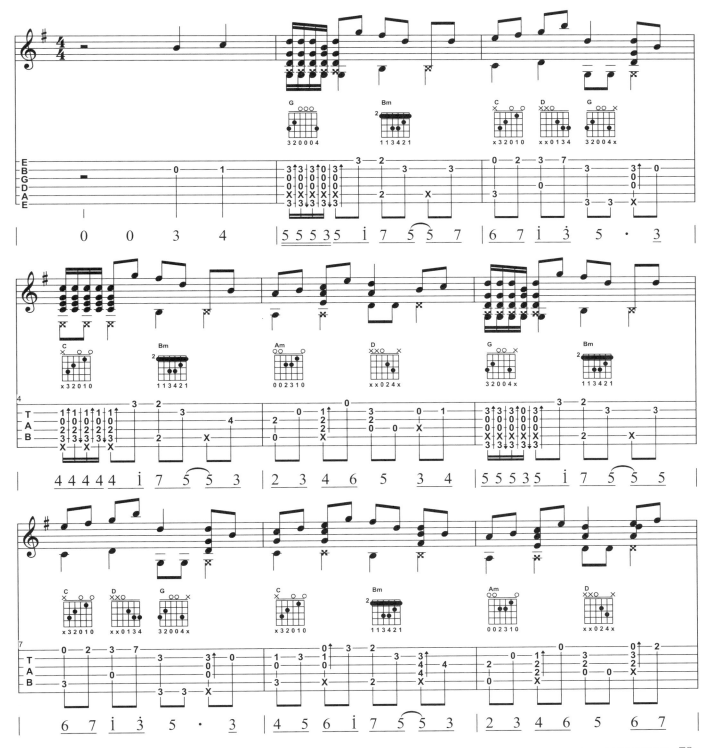

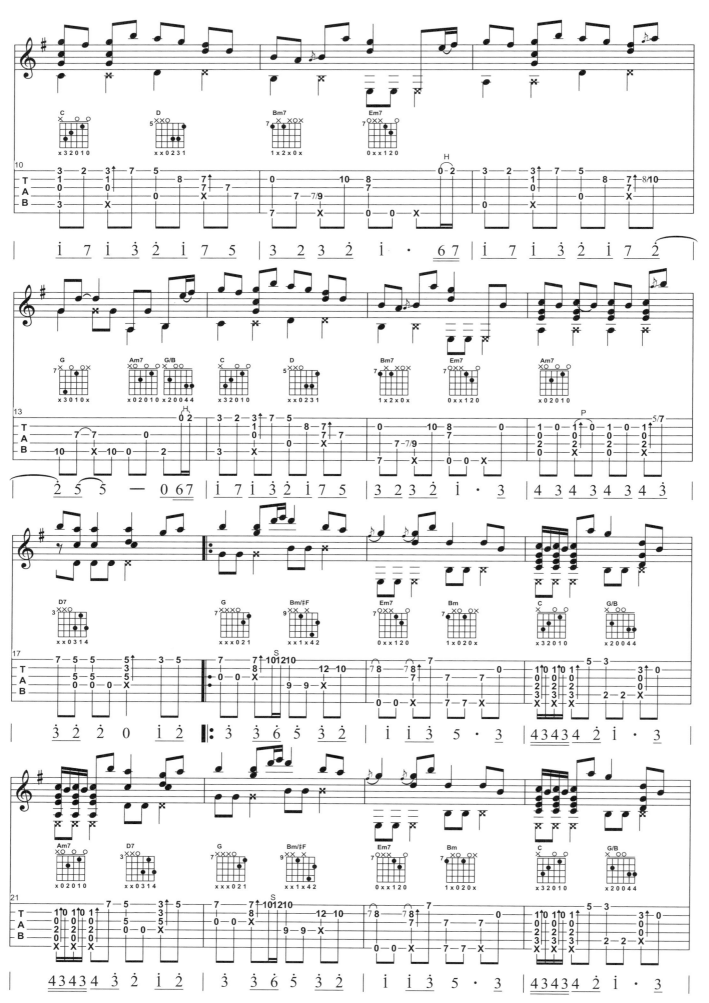

74

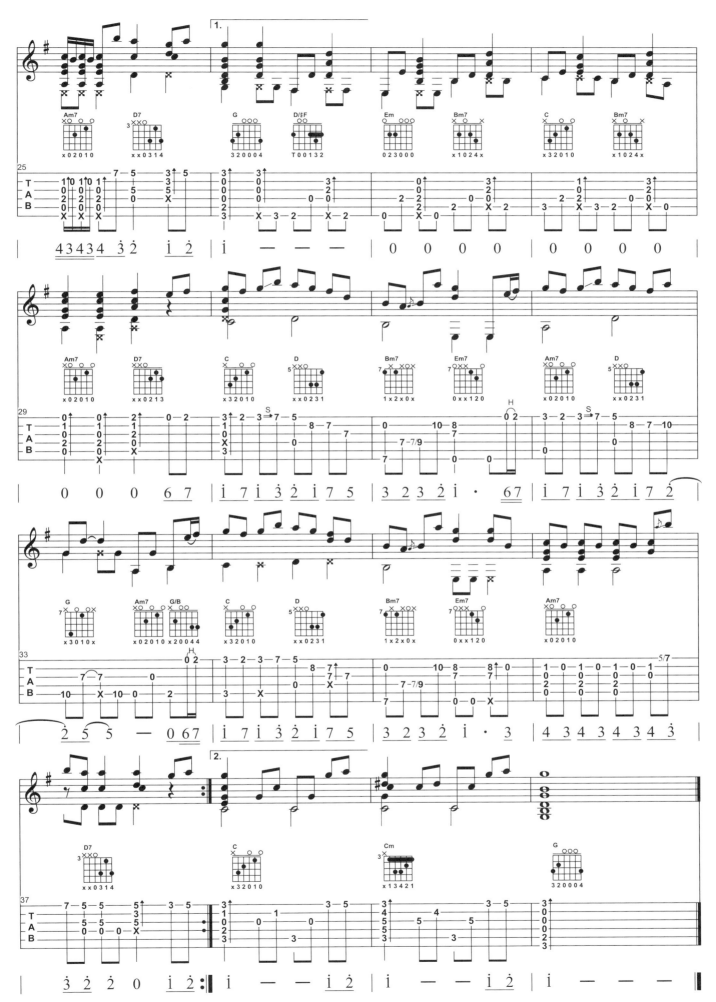

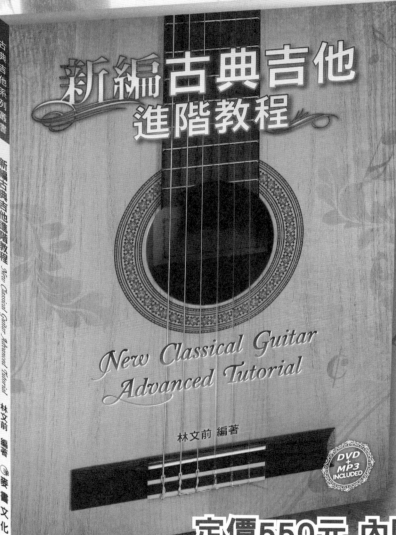

附錄

突飛猛進 之 用吉他彈巴哈音樂

「巴哈（Bach）」這位音樂家，我想大家都一定聽過，他不僅僅是巴洛克時期最偉大的音樂家，而且被尊稱為「西方音樂之父」，他的創作蘊含了豐富的歐洲音樂風格和嫻熟的復調技巧，巴哈的復調是一種多聲部的音樂，講求對位，也就是聽起來有二個或二個以上的聲部互相搭配起來，後來聲部多了衍生成我們現在說的和聲（和弦），單就弦律聽起來，其實它就是一種調式音階。

以下是我特別整理出來的練習曲，提供給大家做為練習的參考，大家不要以為這是古典吉他在練的，流行指彈吉他融合了許多吉他風格的技巧，演奏的風格可以活潑、狂放、可以抒情，也可以浪漫，這些你都可以自己去創造。但是曲子要好聽，終究還是要回到基本功的練習，而基本功的練習是沒有流行、古典之分的。用吉他彈巴哈音樂，其中很重要的是運指。運指沒有一定的方法，但是有基本法則，例如，不該斷掉的音，不能斷掉、音與音之間要保持連貫流暢、手指轉換時不會打架…就是一個好的運指法。

譜例中，除了運指外要特別注意外，譜上和弦，簡譜，你可以用流行的角度去看它，我想彈過巴哈音樂的人很多，但是知道它的和聲進行的很少，也提供另一項特色，給大家作為參考。

B小調第一號組曲：薩拉邦舞曲

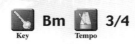

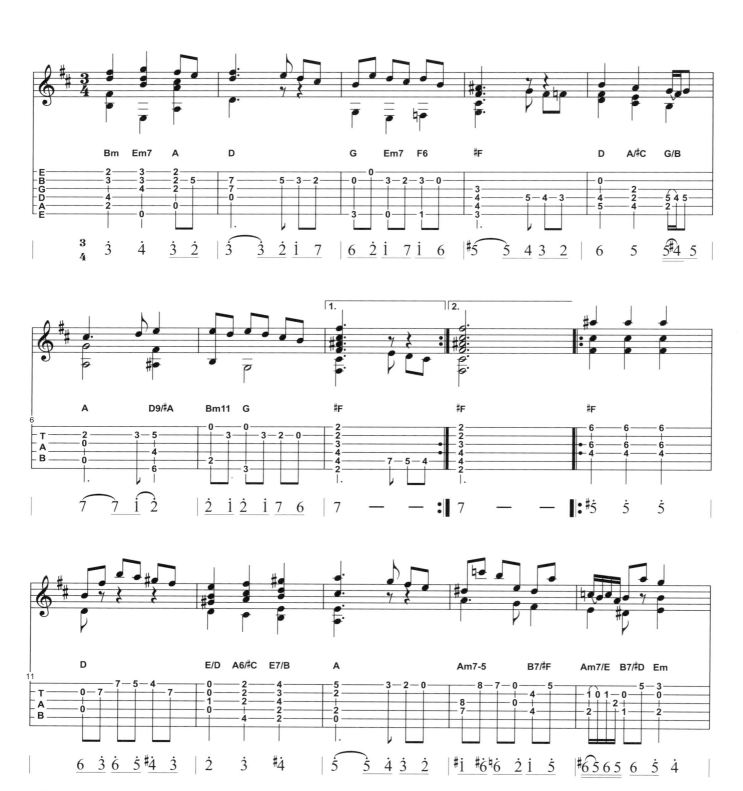

D大調彌塞特舞曲

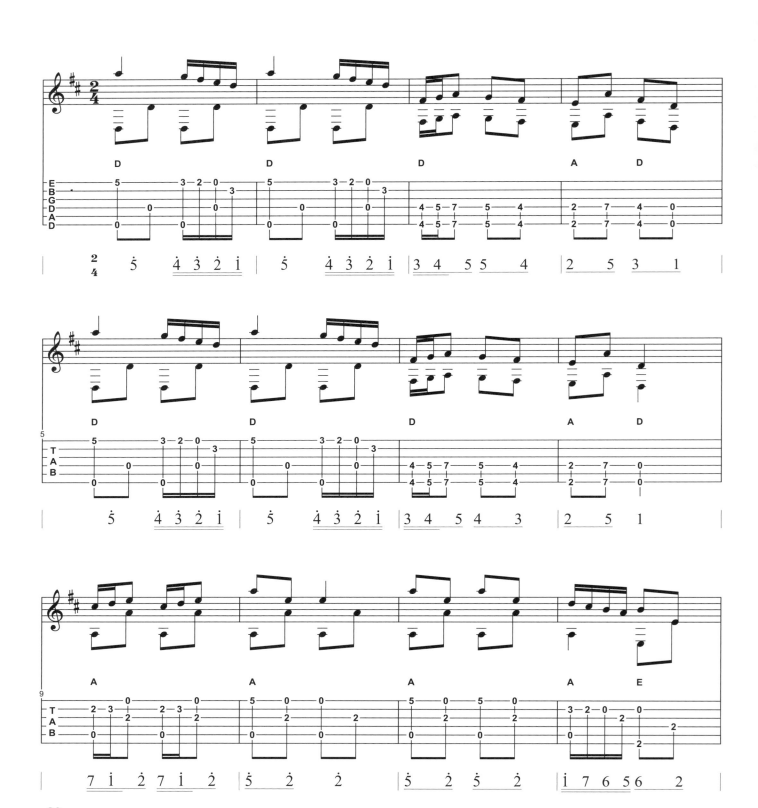

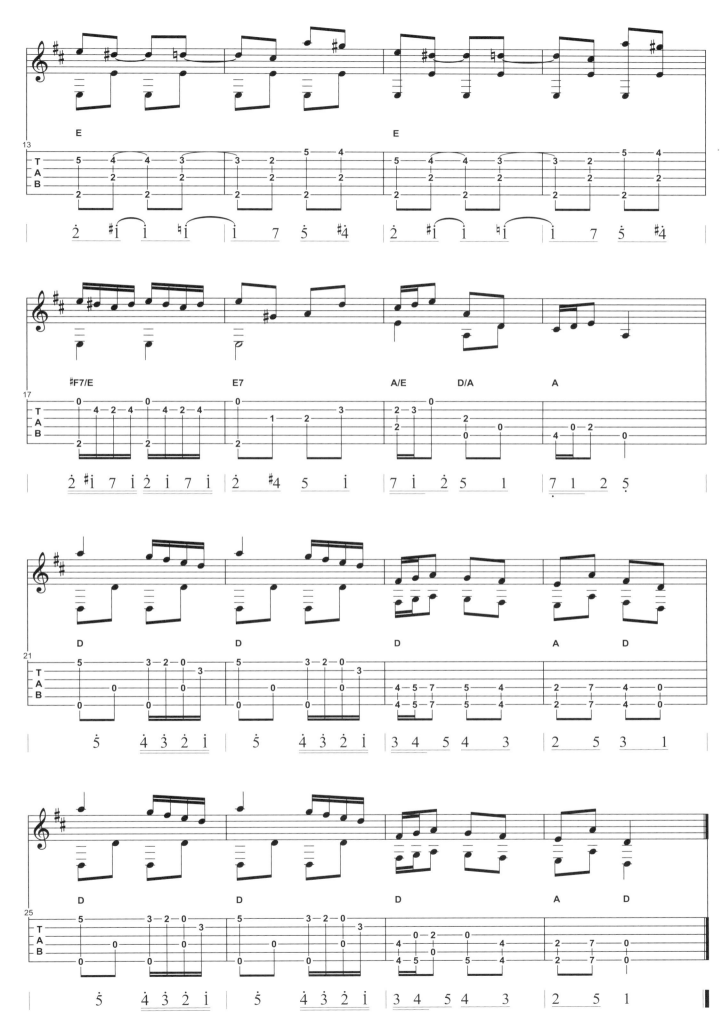

D小調前奏曲

Key: Dm Tempo: 3/4

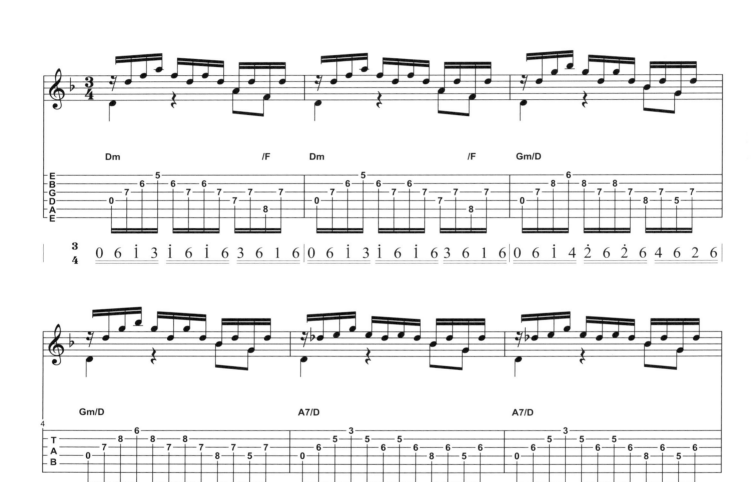

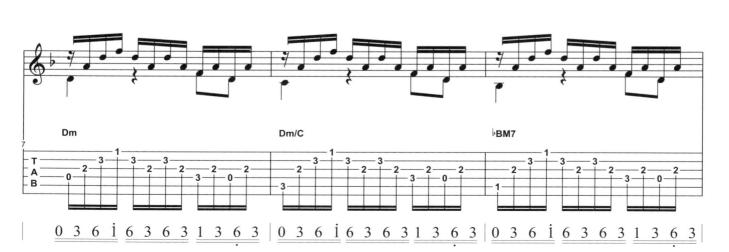

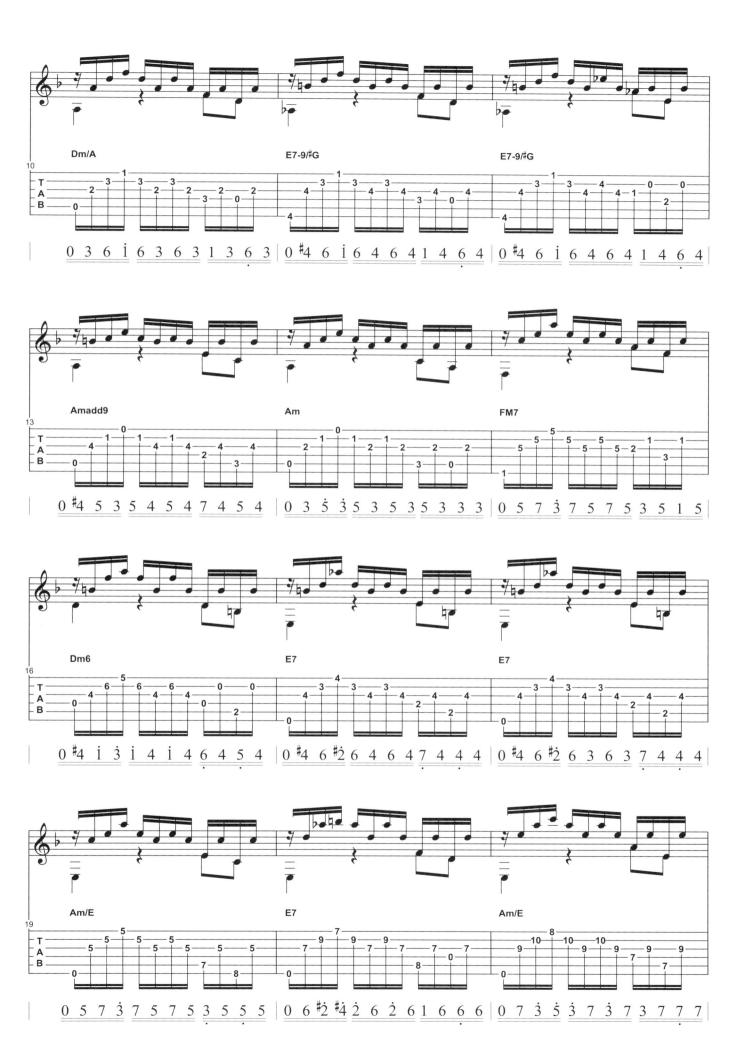

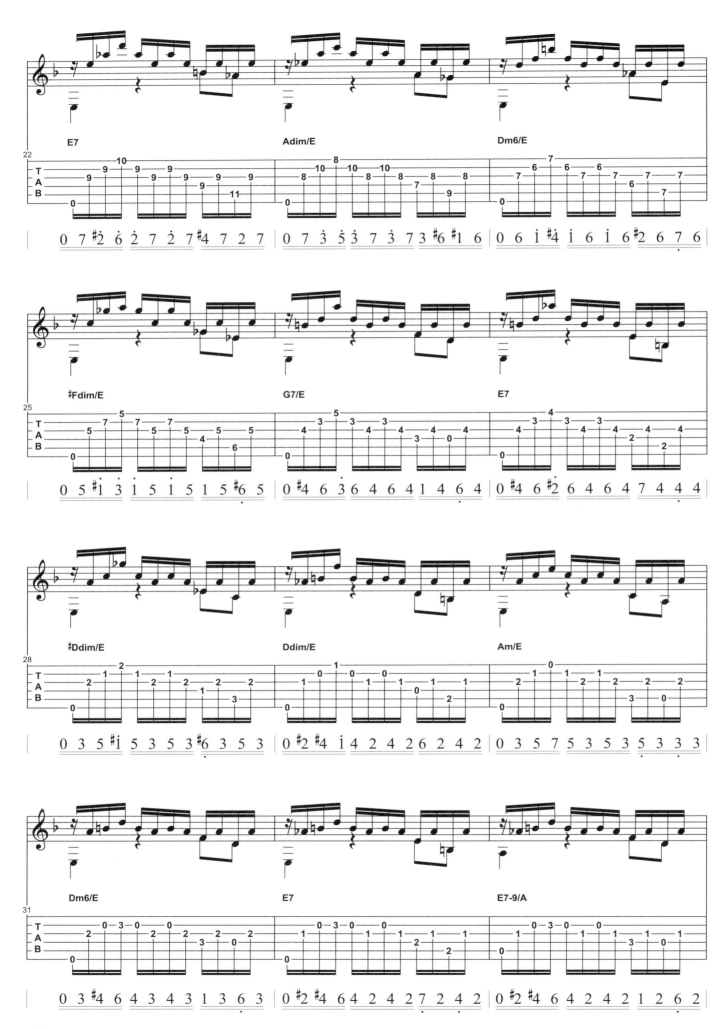

84

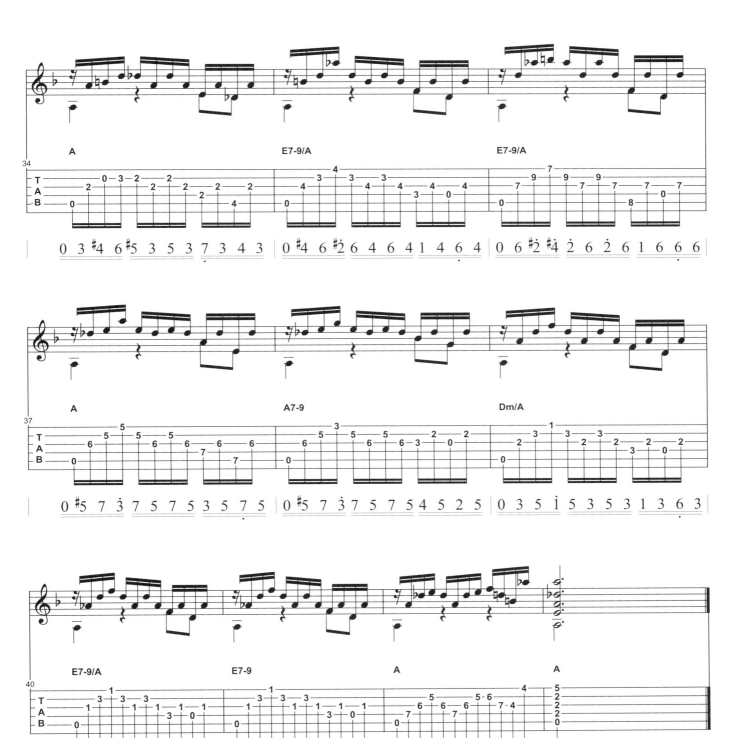

E小調布雷舞曲

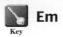
Em
Key

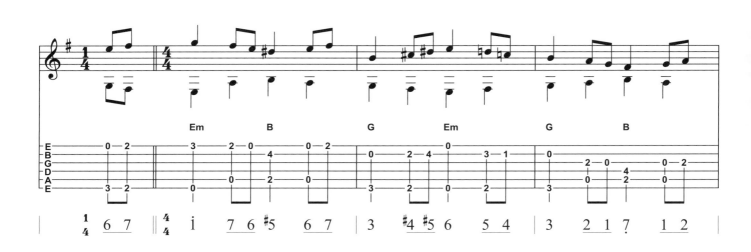

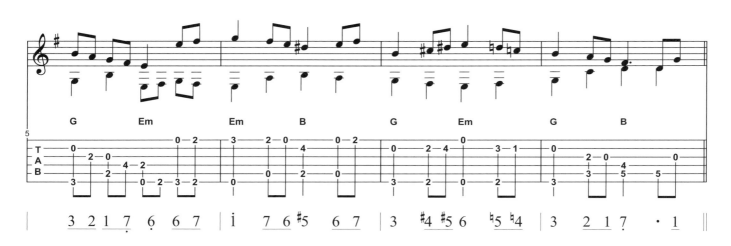

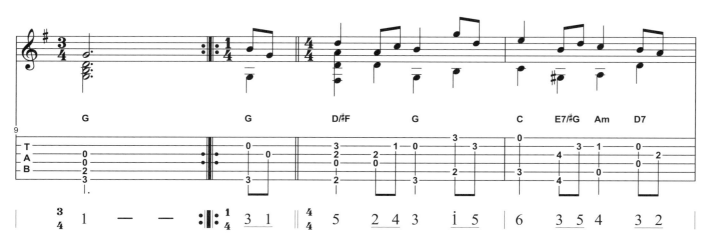

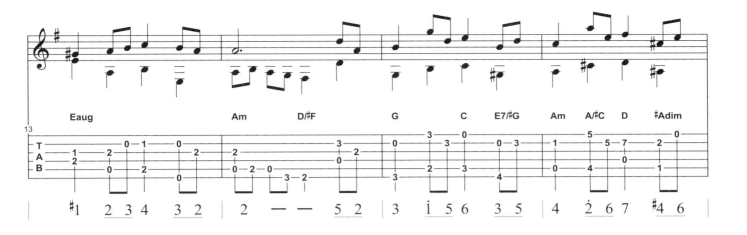

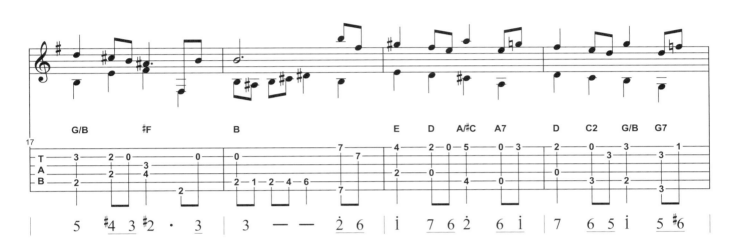

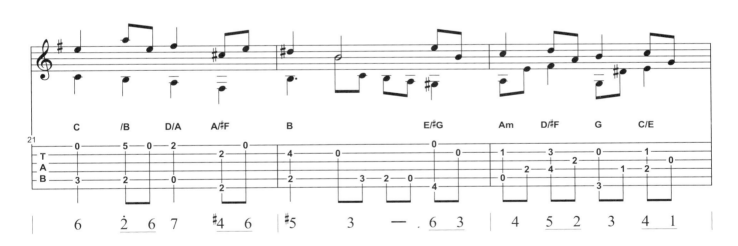

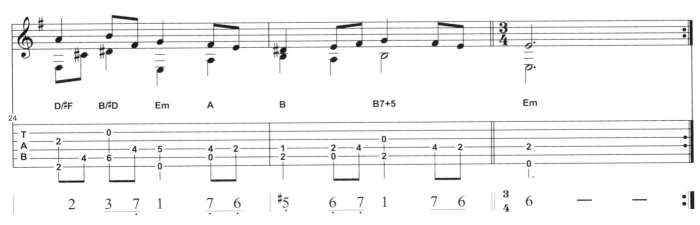

G小調小步舞曲

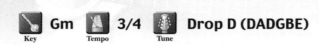

Key: Gm　Tempo: 3/4　Tune: Drop D (DADGBE)

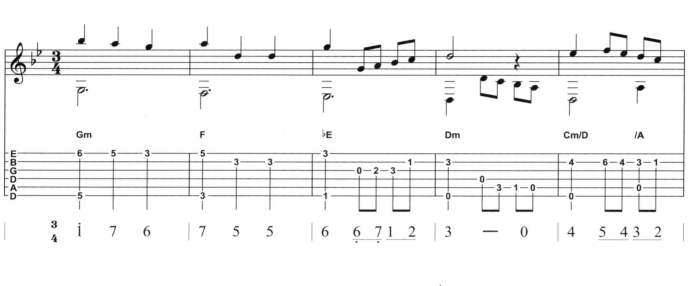

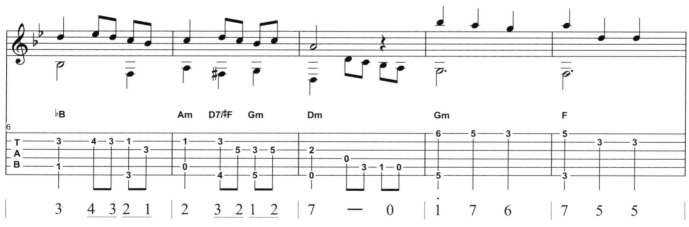

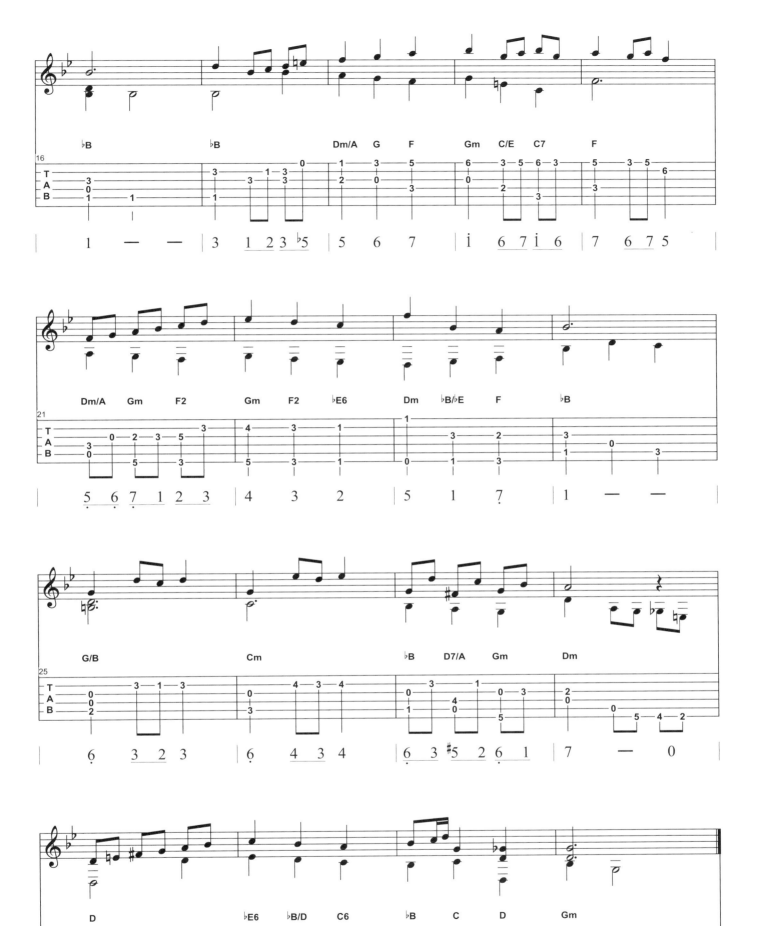

阿勒曼舞曲

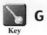

Key G

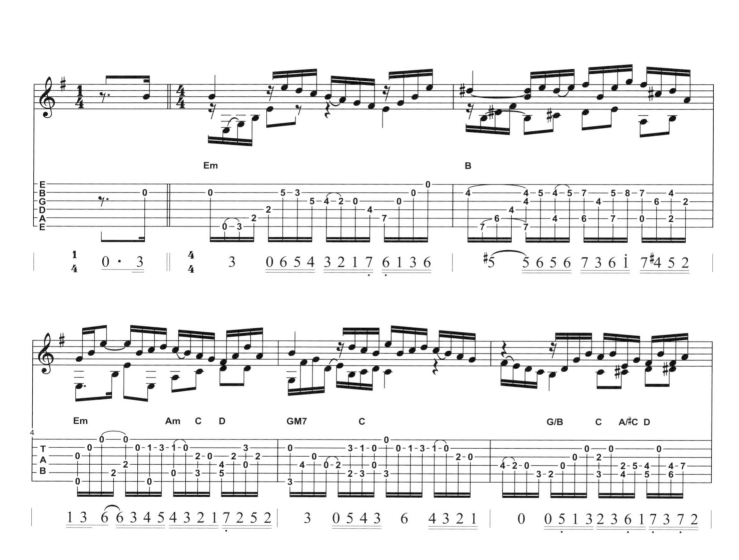

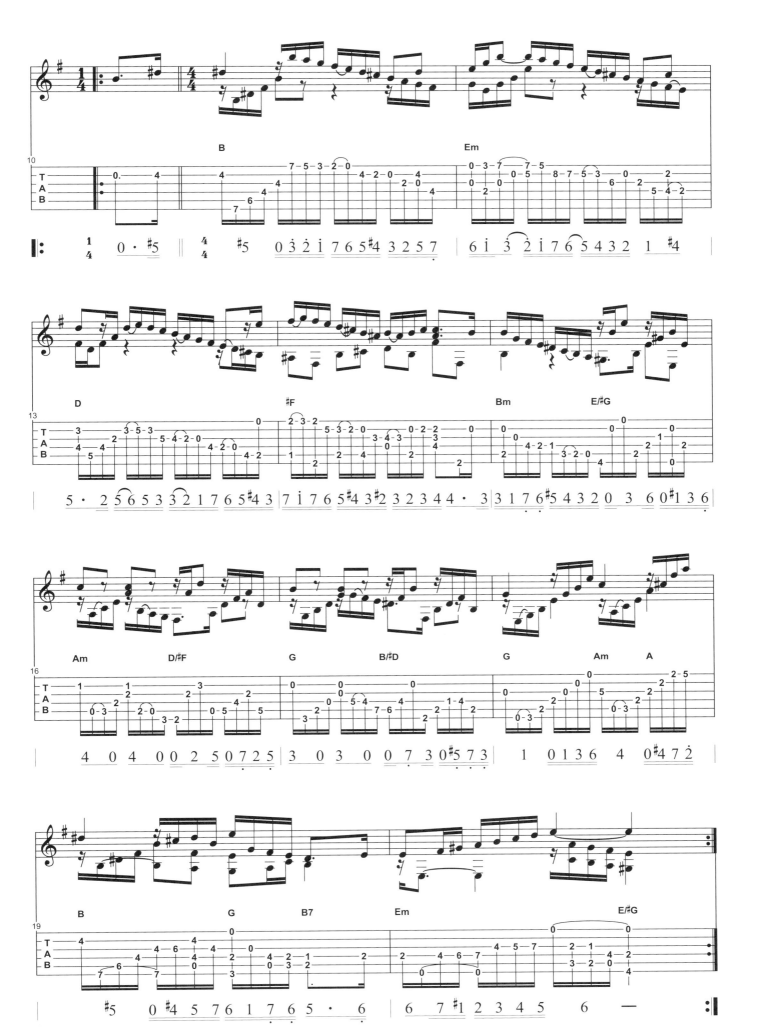

耶穌，世人仰望的喜悅

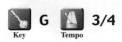

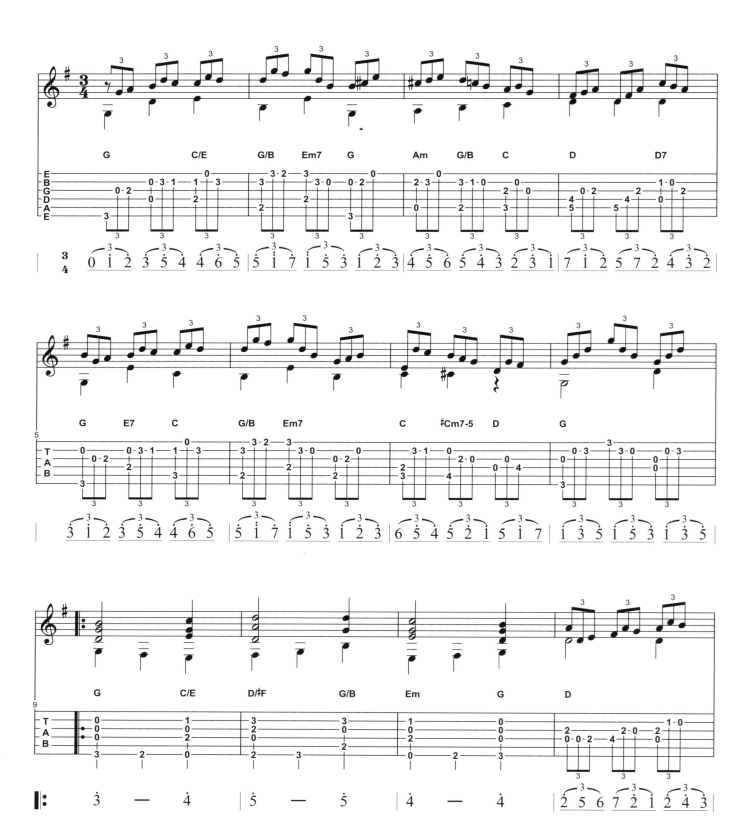

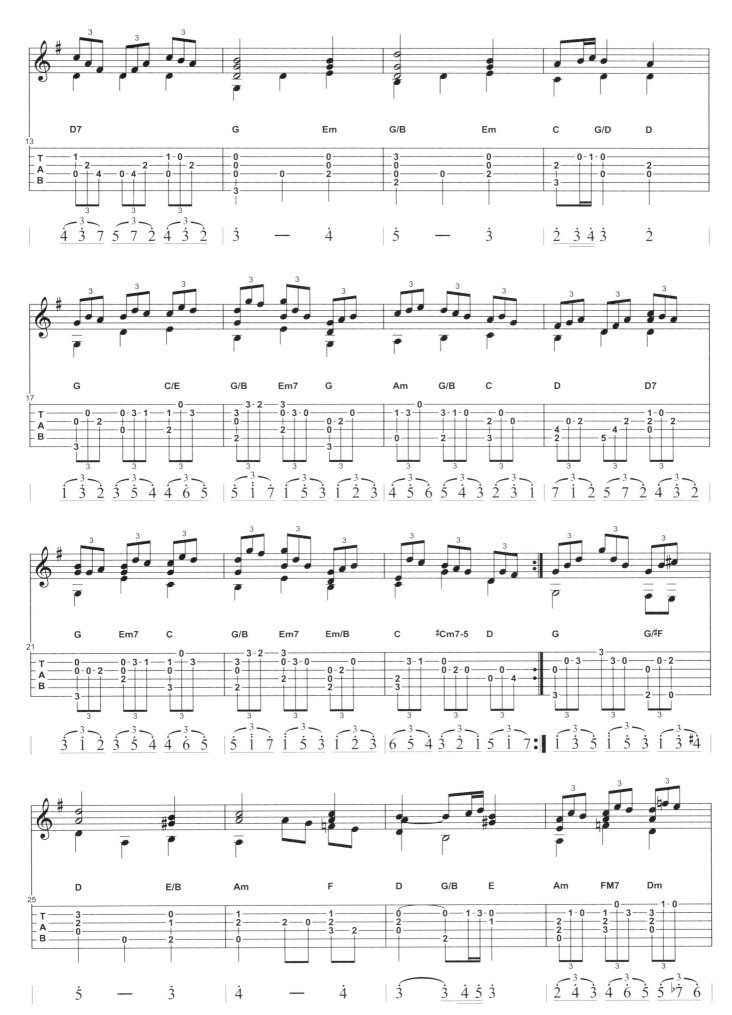

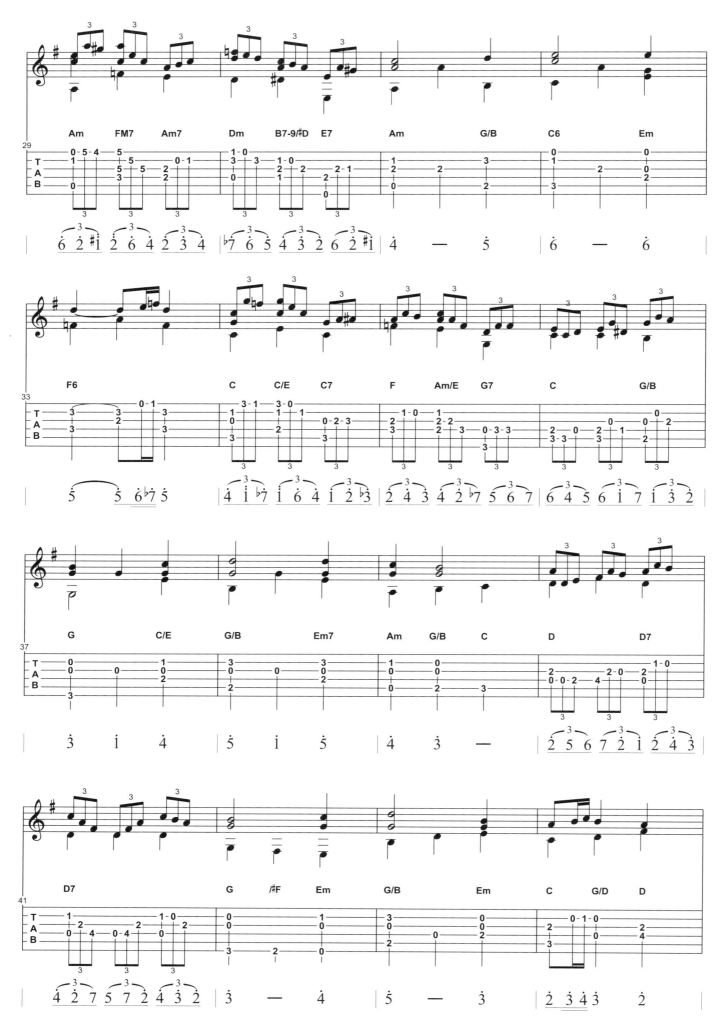

94

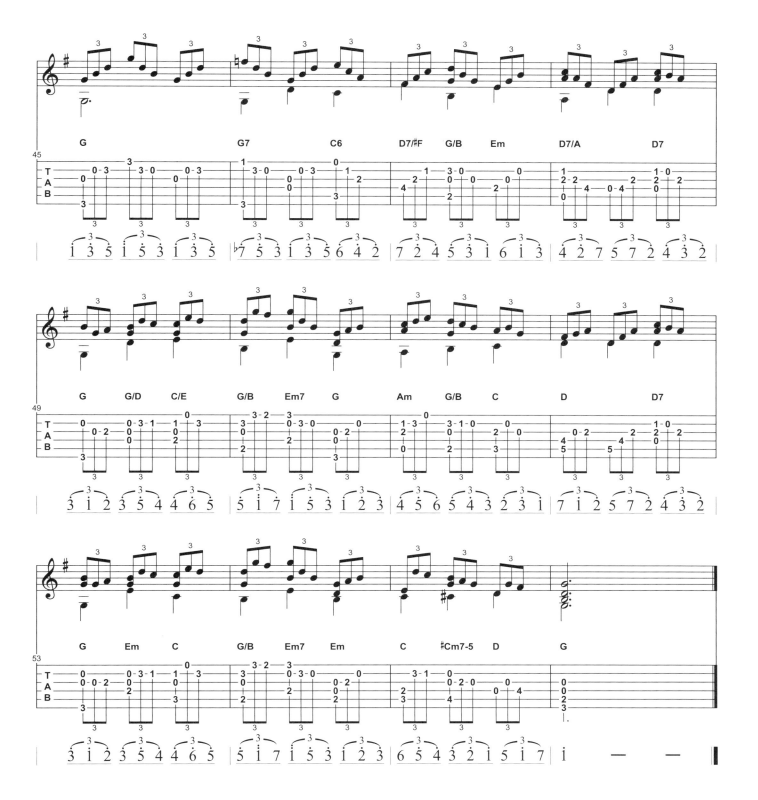

第三號魯特琴組曲：嘉禾舞曲

C
Key

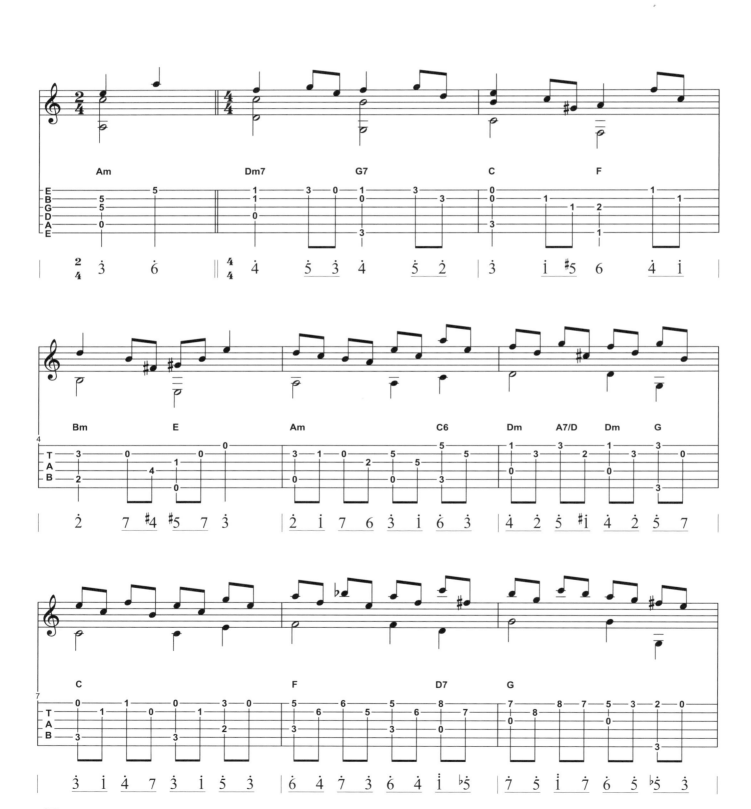

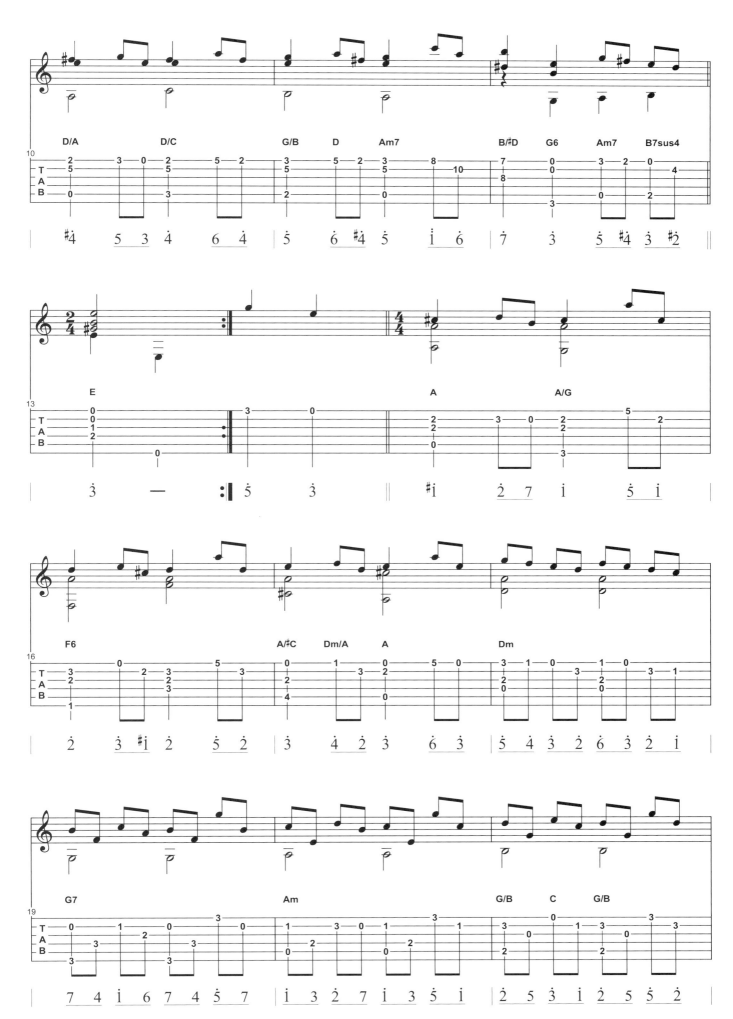

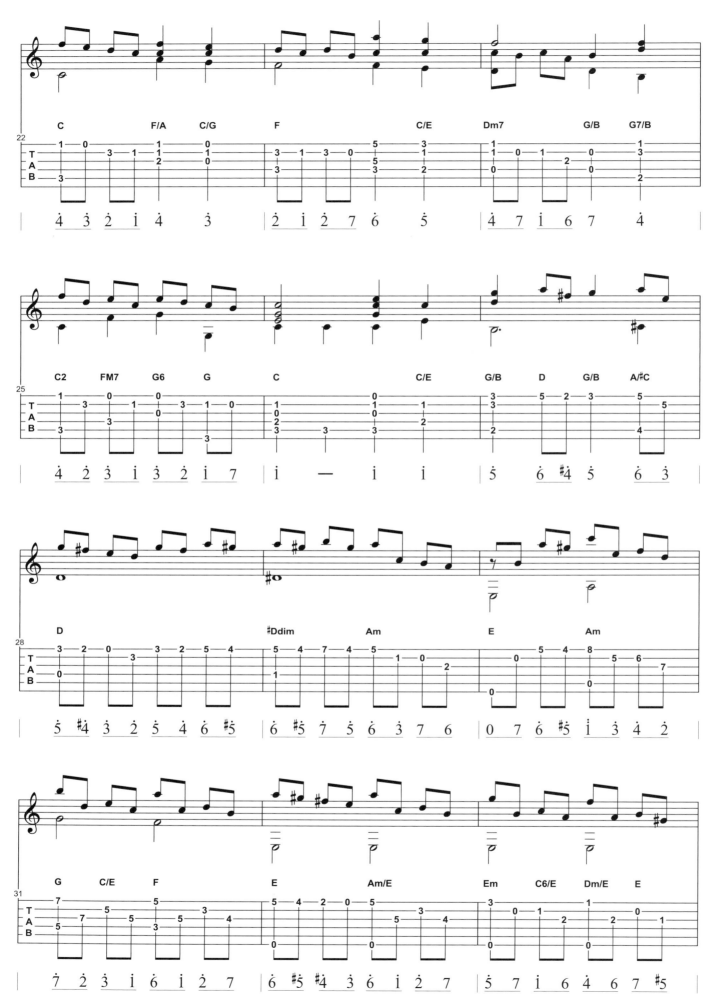

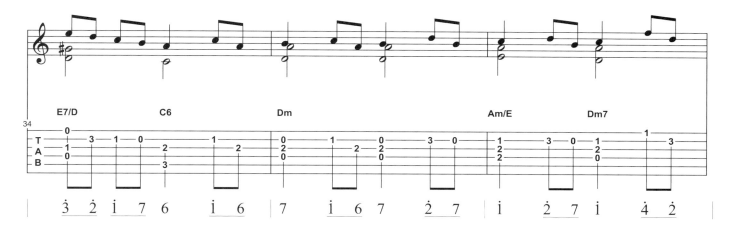

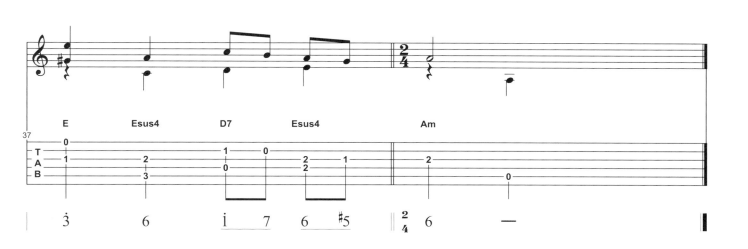

G大調小步舞曲 I

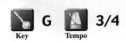

Key G　Tempo 3/4

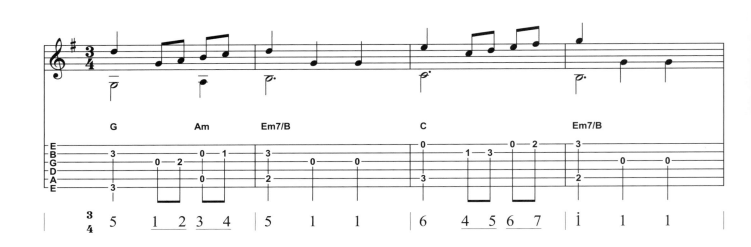

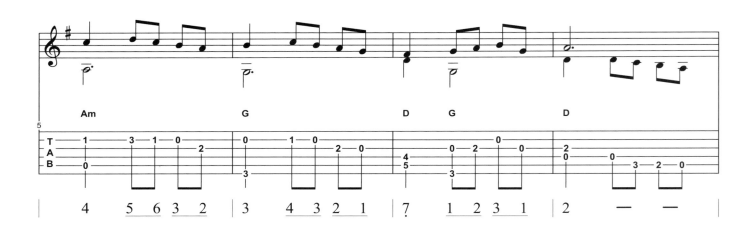

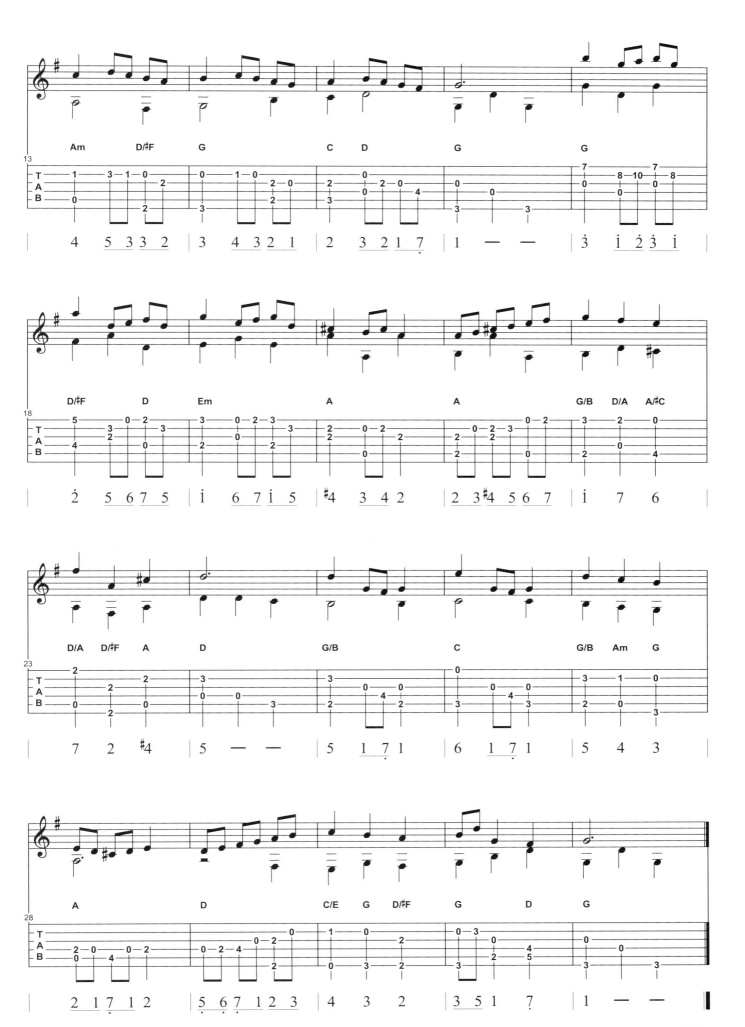

G大調小步舞曲2

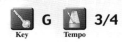

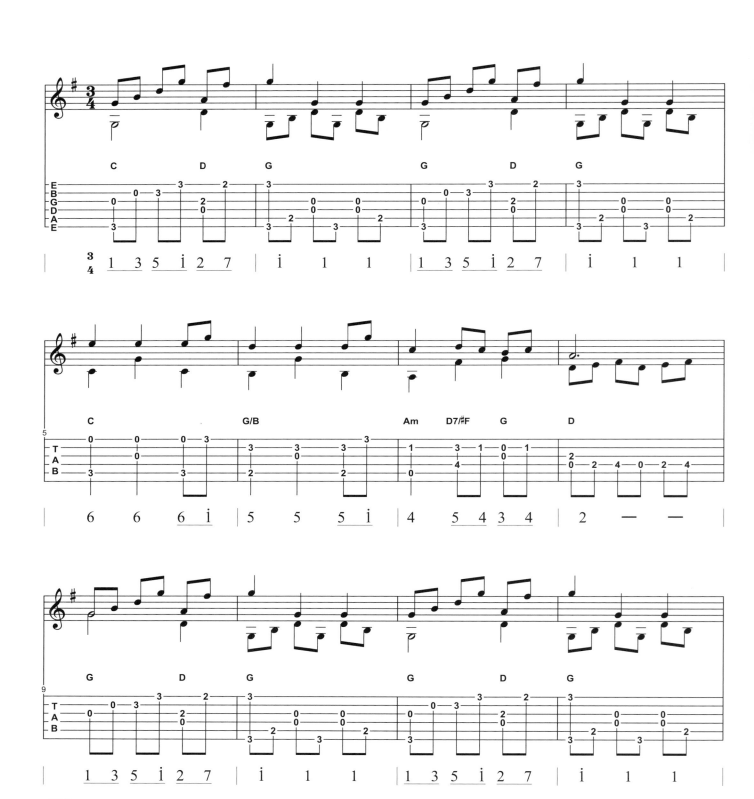

103

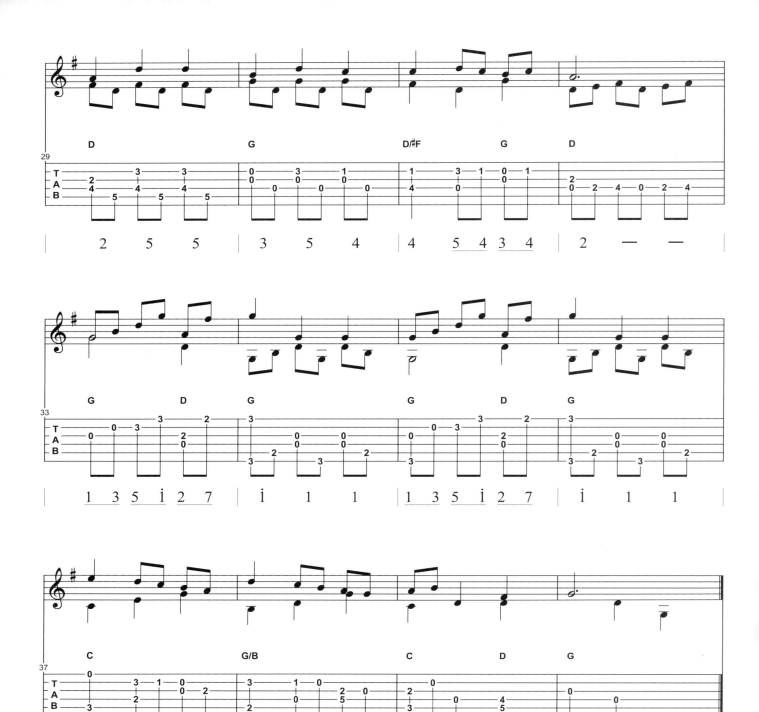

GuitarShop

六弦百貨店 精選紀念版

定價：300元

- ·收錄年度國語暢銷排行榜歌曲
- ·全書以吉他六線譜編奏
- ·專業吉他TAB六線套譜
- ·各級和弦圖表、各調音階圖表
- ·全新編曲、自彈自唱的最佳叢書
- ·盧家宏老師木吉他演奏教學影片

六弦百貨店2008精選紀念版
《附VCD+MP3》

六弦百貨店2009精選紀念版
《附VCD+MP3》

六弦百貨店2010精選紀念版
《附DVD》

六弦百貨店2011精選紀念版
《附DVD》

六弦百貨店2012精選紀念版
《附DVD》

六弦百貨店2013精選紀念版
《附DVD》

民謠彈唱系列

吉他玩家 Guitar Player
周重凱 編著　菊8開 / 440頁 / 400元
2014年全新改版。周重凱老師繼"樂知音"一書後又一精心力作。全書由淺入深，吉他玩家不可錯過。精選近年來吉他伴奏之經典歌曲。

吉他贏家 Guitar Winner
周重凱 編著　16開 / 400頁 / 400元
融合中西樂器不同的特色及元素，以突破傳統的彈奏方式編曲，加上完整而精緻的六線套譜及範例練習，淺顯易懂，編曲好彈又好聽，是吉他初學者及彈唱者的最愛。

名曲100(上)(下) The Greatest Hits No.1.2
潘尚文 編著　CD　菊8開 / 216頁 / 每本320元
收錄自60年代至今吉他必練的經典西洋歌曲。全書以吉他六線譜編著，並附有中文翻譯、光碟示範，每首歌曲均有詳細的技巧分析。

六弦百貨店精選紀念版 1998—2013 Guitar Shop1998-2013
潘尚文 編著　菊8開 / 每本220元　每本280元 CD / VCD　每本300元 VCD+mp3
分別收錄1998~2013各年度國語暢銷排行榜歌曲，內容涵蓋六弦百貨店歌曲精選。全新編曲，精彩彈奏分析。

六弦百貨店彈唱精選 1 Guitar Shop Special Collection
潘尚文 編著　菊8開 / 176頁 / 定價300元
本書附各級和弦圖表、各調音階圖表，專業吉他TAB譜，全新編曲、自彈自唱的最佳叢書。

電吉他系列

爵士吉他完全入門24課 Complete Learn To Play Jazz Guitar Manual
劉旭明 編著　DVD+MP3　菊8開 / 120頁 / 定價360元
爵士吉他速成教材，無艱深樂理，24週養成基本爵士彈奏能力，適合具基本吉他基礎者使用。

電吉他完全入門24課 Complete Learn To Play Electric Guitar Manual
劉旭明 編著　DVD+MP3　菊8開 / 144頁 / 定價360元
由淺入深、循序漸進的學習，從認識電吉他到彈奏電吉他，想成為Rocker很簡單。

主奏吉他大師 Masters Of Rock Guitar
Peter Fischer 編著　CD　菊8開 / 168頁 / 360元
書中講解大師必備的吉他演奏技巧，描述不同時期各個頂級大師演奏的風格與特點，列舉了大師們的大量精彩作品，進行剖析。

節奏吉他大師 Masters Of Rhythm Guitar
Joachim Vogel 編著　CD　菊8開 / 160頁 / 360元
來自各頂尖級大師的200多個不同風格的演奏套路，搖滾、靈歌與瑞格，新浪潮，鄉村，爵士等精彩樂句。介紹大師的成長道路，配有樂譜。

搖滾吉他祕訣 Rock Guitar Secrets
Peter Fischer 編著　CD　菊8開 / 192頁 / 360元
書中講解非常實用的蜘蛛爬行手指熱身練習，各種調式音階、神奇音階、雙手點指、泛音點指、搖把俯衝轟炸以及即興演奏的創作等技巧，傳播正統音樂理念。

瘋狂電吉他 Carzy Eletric Guitar
潘學觀 編著　CD　菊8開 / 240頁 / 499元
國內首創電吉他CD教材。速彈、藍調、點弦等多種技巧解析。精選17首經典搖滾樂曲演奏示範。

搖滾吉他實用教材 The Rock Guitar User's Guide
曾國明 編著　CD　菊8開 / 232頁 / 定價500元
最紮實的基礎音階練習。教你在最短的時間內學會速彈祕方。近百首的練習譜例。配合CD的教學，保證進步神速。

搖滾吉他大師 The Rock Guitaristr
浦山秀彥 編著　菊16開 / 160頁 / 定價250元
國內第一本日本引進之電吉他系列教材，近百種電吉他演奏技巧解析圖示，及知名吉他大師的詳盡譜例解析。

征服琴海1、2 Complete Guitar Playing No.1、No.2
林正如 編著　3CD　菊8開 / 352頁 / 定價700元
國內唯一一本參考美國MI教學系統的吉他用書。第一輯為實務運用與觀念解析並重，最基本的學習奠定穩固基礎的教科書，適合興趣初學者。第二輯包含總體概念和共二十三章的指板訓練與即興技巧，適合嚴肅初學者。

前衛吉他 Advance Philharmonic
劉旭明 編著　2CD　菊8開 / 256頁 / 定價600元
美式教學系統之吉他專用書籍。從基礎電吉他技巧到各種音樂觀念、型態的應用。音階、和弦節奏、調式訓練。Pop、Rock、Metal、Funk、Blues、Jazz完整分析，進階彈奏。

古典吉他系列

樂在吉他 Joy With Classical Guitar
楊昱泓 編著　DVD+MP3　菊8開 / 128頁 / 360元
本書專為初學者設計，學習古典吉他從零開始。內附原譜對照之音樂CD及DVD影像示範。樂理、音樂符號術語解說、音樂家小故事、作曲家年表。

古典吉他名曲大全 (一)(二)(三) Guitar Famous Collections No.1、No.2、No.3
楊昱泓 編著　菊8開 / 每本550元(DVD+MP3)
收錄世界吉他古典名曲，五線譜、六線譜對照、無論彈民謠吉他或古典吉他，皆可體驗彈奏名曲的感受，古典名師採譜、編奏。

新編古典吉他進階教程 New Classical Guitar Advanced Tutorial
林文前 編著　DVD+MP3　菊8開 / 160頁 / 定價550元
收錄古典吉他之經典進階曲目，適合具備古典吉他基礎者學習，或作為「卡爾卡西」之後續銜接教材。五線譜、六線譜完整對照，DVD、MP3影音演奏示範。

新書系列

口琴大全—複音初級教本 Complete Harmonica Method
李孝明 編著　DVD+MP3　菊8開 / 184頁 / 定價360元
複音口琴初級入門標準本，適合21-24孔複音口琴。深入淺出的技術圖示、解說，百首經典練習曲。全新DVD影像教學版，最全面性的口琴自學寶典。

陶笛完全入門24課 Complete Learn To Play Ocarina Manual
陳若儀 編著　DVD+MP3　菊8開 / 144頁 / 定價360元
輕鬆入門陶笛一學就會！教學簡單易懂，內容紮實詳盡，隨書附影音教學示範，學習樂器完全無壓力快速上手！

五弦藍草斑鳩入門教程 Five-String Blue-Grass Banjo Method
施亮 編著　DVD+MP3　菊8開 / 136頁 / 定價360元
中文首部斑鳩琴影音入門教程，入門到進階全面學習藍草斑鳩琴技能，琴面安裝調整以及常用演奏技巧示範，十首經典樂曲解析，DVD影像教學示範，音訊伴奏輔助練習。

烏克麗麗二指法完美編奏 Ukulele Two-finger Style Method
陳建廷 編著　DVD+MP3　菊8開 / 136頁 / 定價360元
詳細彈奏技巧分析，樂理知識教學。二指法影像教學、歌曲彈奏示範。精選46首歌曲，使用二指法重新編奏演奏。內附多樣化編曲練習、學習問題Q&A、常用和弦把位、移調圖表解析…等。

音響、電腦製作 系列

電貝士 系列

烏克麗麗 系列

木吉他演奏 系列

www.musicmusic.com.tw

GUITAR SHOP FINGERSTYLE COLLECTION

編著	盧家宏
美術編輯	陳以瑄
封面設計	陳以瑄
電腦製譜	林仁斌
譜面輸出	林仁斌
譜面校對	盧家宏、吳怡慧、陳珈云
錄音混音	林怡君、潘尚文
影像製作	鄭英龍

出版	麥書國際文化事業有限公司
登記證	行政院新聞局局版台業第6074號
廣告回函	台灣北區郵政管理局登記證第03866號
發行	麥書國際文化事業有限公司
	Vision Quest Media Publishing Inc.
地址	10647 台北市羅斯福路三段325號4F-2
	4F.-2 No.325, Sec. 3, Roosevelt Rd.,
	Da'an Dist., Taipei City 106, Taiwan（R.O.C.）
電話	886-2-23636166・886-2-23659859
傳真	886-2-23627353
郵政劃撥	17694713
戶名	麥書國際文化事業有限公司

http://www.musicmusic.com.tw

E-mail：vision.quest@msa.hinet.net

中華民國 105 年 4 月 初版

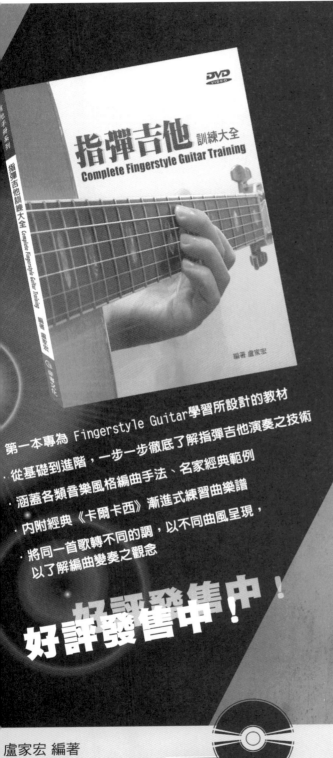

六弦百貨店
指彈精選②

感謝您購買本書！為加強對讀者提供更好的服務，請詳填以下資料，寄回本公司，您的資料將立刻列入本公司優惠名單中，並可得到日後本公司出版品之各項資料及意想不到的優惠哦！

姓名 　　　　　　　　　生日　　/　　/　　　　性別　□男　□女

電話　　　　　　　　E-mail　　　　　@

地址　　　　　　　　　　　　　　　機關學校

● 請問您曾經學過的樂器有哪些？
　□鋼琴　　□吉他　　□弦樂　　□管樂　　□國樂　　□其他＿＿＿＿

● 請問您是從何處得知本書？
　□書店　　□網路　　□社團　　□樂器行　　□朋友推薦　　□其他＿＿＿＿

● 請問您是從何處購得本書？
　□書店　　□網路　　□社團　　□樂器行　　□郵政劃撥　　□其他＿＿＿＿

● 請問您認為本書的難易度如何？
　□難度太高　　□難易適中　　□太過簡單

● 請問您認為本書整體看來如何？　　● 請問您認為本書的售價如何？
　□棒極了　　□還不錯　　□遜斃了　　　□便宜　　□合理　　□太貴

● 請問您最喜歡本書的哪些部份？（可複選）
　□歌曲曲目　□美術設計　□吉他編曲　□附贈DVD　□其他

● 請問您認為本書還需要加強哪些部份？（可複選）
　□美術設計　□歌曲數量　□吉他編曲　□銷售通路　□其他＿＿＿＿

● 請問您希望未來公司為您提供哪方面的出版品，或者有什麼建議？

非常感謝您填寫本表格，我們將極慎重的考慮您的意見，並立即將您的資料建檔。謝謝！

請沿虛線剪下寄回

寄件人 _____

地　址 ☐☐☐ _____

廣　告　回　函
台灣北區郵政管理局登記證
台北廣字第03866號

郵資已付　免貼郵票

麥書國際文化事業有限公司
10647 台北市羅斯福路三段325號4F-2
4F.-2, No.325, Sec. 3, Roosevelt Rd.,
Da'an Dist., Taipei City 106, Taiwan (R.O.C.)

為加速郵件處理 · 請勿使用訂書針